西方戲劇探源

俞翔峰◎著

序

當幼獅公司劉總編輯請我為《西方戲劇探源》寫序時，我極為忐忑不安，論學歷、論涵養，我遠不及翔峰學弟，又怎能搬弄己之拙論，因而為此事困擾多日，實在很感謝幼獅文化公司給予我在戲劇教育上的肯定與支持，堅持耐心等候我的文稿。

從事中等戲劇教育工作將近二十個寒暑，在這不算短的期間裡，一直很感嘆沒有適合高中生使用的戲劇類教科書，這群孩子所使用的皆是大專用書，或翻譯的戲劇相關類書，內容深奧難懂且錯綜複雜，加上西方文明與文化寬廣遼闊，對於一個十五、六歲的孩子，在沒有適當工具書導引的教育環境下，彷彿瞎子摸象般，如何能從中學習與探索?!遑論進入戲劇殿堂，對西方戲劇產生興趣，那將是何等的漫漫長路啊！此事一直讓我為這群莘莘學子擔憂著；很慶幸，幼獅文化公司延請俞翔峰老師為這一群高中生和初學戲劇者量身訂做而寫成《西方戲劇探源》，這真是中等戲劇教育的一大福音。

這本書以簡潔的筆調將沈重複雜的歷史加以簡化、整合，以圖片與表格並列，讓書本活潑生動，使西方戲劇初學者或有興趣者，能一窺戲劇殿堂之奧妙。全書從歷史發展、劇作家、演出特色切入講解，思維寬廣且遼闊，又能將許多不朽的歷史痕跡，循序說明。作者以敏銳的覺察力和睿智的表達能力，將西方文明與文化深入剖析，卻又簡明易懂。我站在中等教育的資深戲劇教師之立場，得向作者及幼獅深深一鞠躬，並懷著感恩及感動的心，祝福這本書能賣座暢銷並引領學子們適性適切的學習。

資深戲劇教師
謝良欣

目錄

文藝復興戲劇

新古典主義與啟蒙主義戲劇

希臘戲劇

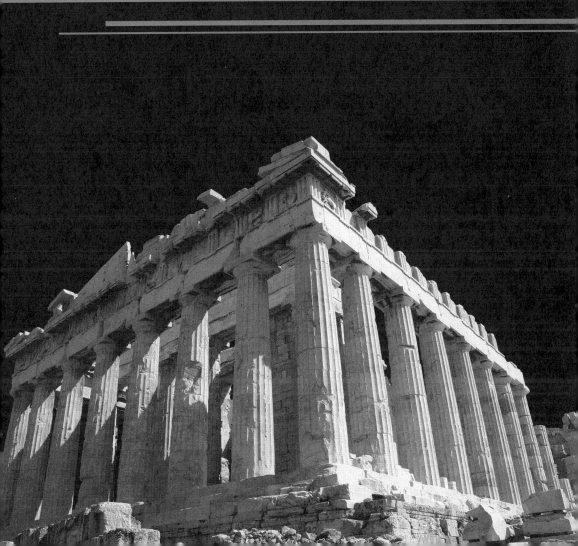

一 時代風尚

西方文學的主流是戲劇，而這個主流的源頭便是希臘戲劇。

大約西元前534年，希臘城邦雅典創立「酒神節」戲劇競賽，這項祭典競賽持續了三個世紀，也為後人留下豐盛而珍貴的劇作。希臘戲劇的演出形式是後世的典範，若要了解它就必須從認識雅典開始，因為希臘戲劇始於雅典，也從雅典發展、延伸。

古希臘文明的興起

一、社會型態與政經發展

西元前2000年，一批印歐語系的族人進入希臘半島成為早期住民。由於希臘半島地形較為崎嶇，來往交通不便，所以發展出城邦社會，即主要以一個城市為中心點，周圍的鄉村依附著城市，形成一個獨立的經濟社會。各地區的城邦以天然地形作為屏障保持獨立性，互不侵擾。西元前8世紀中葉，希臘人經由通商接觸到腓尼基文字，並轉化為希臘文，從此各地區的發展愈加蓬勃。

雅典確切的位置在阿提加半島上，面積約只有臺灣的1／15，三

面環山，只有西半部近海，氣候溫和但土壤貧瘠，加上雨量集中在冬季，所以僅能種植葡萄和橄欖等作物。阿提加半島原本由許多部落各據一方，但經由多次的征戰與妥協，最後以雅典為中心城市實行君主政治。西元前7世紀，農業技術改良，許多富豪藉著出口農作物而致富，並奪取政權形成寡頭政治，造成社會動盪不安，雖有篤信民主的貴族力圖改革卻終告失敗。

二、雅典領主──庇西特拉圖

社會動盪不安中，雅典出現了一位重要的領主──庇西特拉圖（Peisistratus），他對藝術最大的貢獻，是在西元前534年創立悲劇競賽。戲劇的起源與宗教祭祀有著密切關係，但卻只有雅典讓祭祀儀典的活動獨立為戲劇，這其實和庇西特拉圖的野心有很大的關係。

(一)**強國政策**：庇西特拉圖並不是用正當手法取得領主的位置，他曾兩度發動政變推翻由王公貴族組成的合法政府，但他接管雅典後，致力建設城邦的各項基礎，施行許多政策收服民心，除了維持原有的政府型態，還施行多項強國政策，終於讓雅典的經濟基礎穩固，進而躍升為希臘大國之一。

庇西特拉圖為了加強城邦人民的凝聚力，聲稱雅典是愛奧尼亞人的故鄉和中心，所以他下令整修狄洛斯島上的阿波羅神廟（狄洛斯島位於愛琴海，阿波羅神一直是愛奧尼亞人崇拜的對象），並美化雅典的殿宇，樹立雕刻精美的大理石柱（雅典殿宇祭祀著雅典的

保護神——雅典娜）。

(二)**文教藝術政策**：庇西特拉圖也很重視文教，他訂定文字與發聲的標準，請人記錄下以口傳方式流傳至當代的荷馬史詩作為教學重點，致力於教育普及化，還舉行專業說書人比賽。有了文教和經濟的基礎，就更容易發展藝術與戲劇。

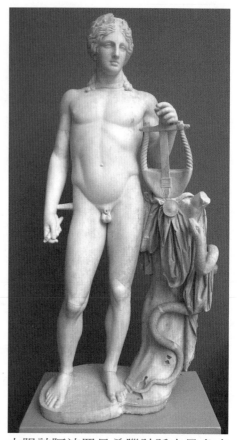

太陽神阿波羅是希臘神話中最多才多藝、最俊美的神祇，這座雕像呈現他典型的形象：手持里拉琴，象徵他掌管音樂藝術；盤旋樹幹上的蛇則是他通曉醫學的象徵

　　愛奧尼亞人有著喜歡冒險、競賽的性格，也很重視神的崇拜，於是透過競賽或節慶儀典的方式表達對神的紀念與崇敬，例如對天神宙斯的紀念。庇西特拉圖延續了奧林匹克運動會的競賽，並以紀念雅典的守護神雅典娜為名舉行狂歡節，在狂歡節中舉行吟誦荷馬史詩的競賽；參賽的專業說書人必須以聲音、表情和扮相表現史詩裡各個人物，有時也需要配合歌隊表演，成為推展戲劇競賽的前身。

　　西元前534年3月底，庇西特拉圖首次在城市酒神節中舉辦悲劇競

賽，自此之後便成為一項傳統。這項
戲劇競賽主要為了紀念酒神戴奧尼
索斯（Dionysus），酒神雖然性格凶
暴，但祂也象徵作物豐收，所以人們
藉著酒神節祈求豐收、歌頌萬物生生
不息，歡愉的享用酒食。這項節慶的
競賽也提高了雅典的國際聲譽。

三、雅典的盛世

庇西特拉圖在位的30多年間（西
元前561～前528年），戲劇方面持
續發展與創新，但是庇西特拉圖死
後，雅典面臨內憂外患，民主意識逐
漸抬頭。

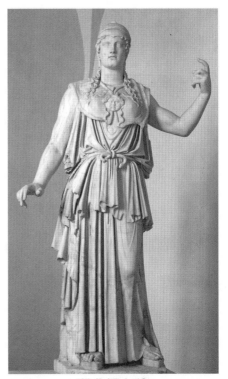

雅典娜女神

西元前490年與前480年，雅典兩度遭受波斯帝國攻擊，所幸雅典
與希臘友邦組合的聯軍，成功擊敗了波斯大
軍。戰後，雅典與愛琴海兩岸的城邦組成聯
盟，並在狄洛斯島設立聯盟總部，雅典形同
盟主，以維護和平和強化軍事為由向各聯
盟國收取費用。西元前454年，雅典把聯盟
金庫轉移到雅典城，恣意將這些金錢挪作他

希臘重裝步兵與波斯戰士

用，包括進行各項建設和舉辦文藝活動。伯里克里斯（Pericles）領導雅典的30年間（西元前461～前429年），可以説是雅典盛世的巔峰。

四、希臘化時代

西元前431年，爆發了伯羅奔尼撒戰爭（Poloponnesian War），希臘城邦相互攻戰，國力衰竭，位居希臘北方的馬其頓人藉機征服希臘、占領整個小亞細亞與北非，亞歷山大大帝即位時，勢力已橫跨歐、亞、非三洲。亞歷山大大帝在位期間，鼓勵各族通婚、在各個要地建立新城，並設立希臘文化中心及劇場，為的是要使占領地變得像希臘一樣。過去的希臘城邦雖已消失，但是希臘文化依舊被沿用而流傳下來，神祇崇拜依舊，君王也成了新的崇拜對象，此時希臘不再是分裂的城邦，而是一個有意識的整體。

希臘的戲劇中心——雅典戰敗後，雖然失去了民主自由，但是在亞歷山大大帝統治下，雅典變得更商業化、國際化，戲劇不再圍繞著嚴肅話題，演變成一種休閒娛樂。西元前323年亞歷山大大帝逝世，帝國開始分裂，國勢日衰，但藝術文化卻因交流而大放異彩，史稱「希臘化時代」（約西元前323～前30年）。希臘化時代主要的戲劇形式轉為「新喜劇」，而新喜劇也深深影響之後的羅馬喜劇。

伯羅奔尼撒戰爭

　　雅典在最強盛時期，擁有高達150個聯盟國，這些盟國就像雅典的附庸，須繳費給雅典，沒有退盟的權利。不過，雅典的不斷擴張與的霸權作風終究引起各城邦反感，紛紛群起反抗，於是引發了以斯巴達為首的伯羅奔尼撒聯盟與以雅典為首的提洛聯盟之間的戰爭，史稱伯羅奔尼撒戰爭（西元前431～前404年）。這一戰歷時將近30年，最後由斯巴達引進波斯戰船全面封鎖各海港，雅典因兵盡力竭而宣告投降。

斯巴達重步兵的雕像

 希臘酒神節與戲劇

一、社會動盪刺激藝文發展

　　庇西特拉圖政權結束後，雅典陷入一片混亂，但這段混亂的西元前5世紀卻是戲劇史上最早的黃金時代。由於社會動盪不安，有理想、有抱負的人藉著文字抒發各種情緒與寄望，而當政的伯里克里斯也投入大量資金發展藝文，悲劇競賽逐漸形成一種制度，戲劇表演的記載與劇本也大量留存下來。

二、三大酒神節

　　當時雅典的酒神節共有4個，其中3個都與戲劇有關，分別是鄉村酒神節（Rural Dionysia）、勒納節（Lenaia）和城市酒神節（City Dionysia）。

西方戲劇探源

(一)鄉村酒神節

1. **時間**：12月底。

2. **地點**：各鄉鎮。

3. **節慶內容**：農閒時的娛樂活動，遊行重點為高舉男性生殖器的象徵，並祈求豐收。西元前5世紀後開始加入戲

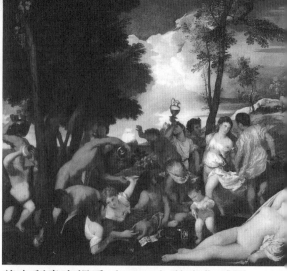

義大利畫家提香（Titian）的名作《酒神祭》，呈現了愛琴海安德羅斯島上的居民在慶祝酒神的節日裡，飲酒狂歡的場面

劇表演，通常是舊劇本重演或是演出遭城市酒神節拒絕的劇本。西元前4世紀起，演出次數增加。

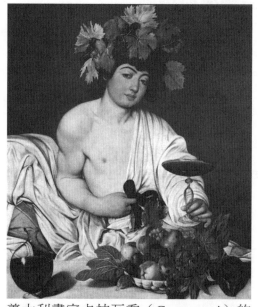

義大利畫家卡拉瓦喬（Caravaggi）的《酒神巴克斯》，流露著微醺而慵懶的神情

(二)勒納節

1. **時間**：1月底。

2. **地點**：雅典。

3. **節慶內容**：崇拜酒神的一種教派活動，西元前442年獲官方認可，活動地點移到雅典市內。表演內容多為喜劇，西元前442年後也加入悲劇。因氣候影響，觀眾多為雅典市民。為期約3、4天。

㈢城市酒神節

1. **時間**：3月底。

2. **地點**：雅典。

3. **節慶內容**：正史上首次的戲劇競賽就在此

節慶舉行，西元前5世紀初為配合雅典重

組，加入了酒神歌舞競賽。西元前487年正

在希臘瓶畫中的酒神
與森林之神撒特

式加入喜劇，並在悲劇之後接著演出撒特劇（Satyr play，一種鬧

劇，題材與悲劇一樣以神祇或貴族為主角，但以戲謔的態度與粗

鄙的言語來嘲諷劇中主角，具備喜劇的風格）。城市酒神節規模

愈來愈大，為期約6天。

三、酒神節的形式

㈠**政府、人民共襄盛舉**：雅典對酒神節活動非常重視，只要是酒神節進

行期間，各單位都放假休息，甚至囚犯也可獲得假釋參與酒神節活

動；因酒神節的戲劇活動須購買入場券，政府也成立戲劇基金幫助

貧困的人民參與活動。

當時每場觀眾的人數占雅典人口的25％以上，可見那時觀眾的

文化素養很高，有時甚至觀眾就是演出者。雅典會藉著酒神節活動

邀請各盟國使節觀賞戲劇演出，並在節慶中舉行頒獎儀式、贈送禮

物，可見酒神節活動不只是單純的祭祀儀典，更兼具休閒娛樂、藝

術發展與盟國外交等意義。

(二)**戲劇演出規定**：慶典準備時間很長，通常是在結束上一屆酒神節活動的後一個月開始籌備，約有一年時間。有意願在酒神節演出的劇作家必須向行政長官提出歌隊申請（通常一次只有3位劇作家通過申請），行政長官會指派富紳贊助歌隊的所有費用，包括歌隊訓練費、歌隊與演員的服裝費、樂師與演員俸、場景布置費等。成功申請到歌隊的劇作家必須同時提出3個悲劇和1個撒特劇參與競賽，這期間政府會提供薪俸給劇作家，劇作家便可以全心投入創作與導演戲劇。

「酒神頌」的源起

希臘人很崇敬大自然，他們相信天神和地祇的存在，也認為觸怒神祇將遭致災厄。早期，戴奧尼索斯並不是希臘人主要崇拜的神，直到西元前13世紀左右，人們開始在酒神祭典中扮演酒神戴奧尼索斯，並在樹下歌舞、飲酒作樂以祈求五穀豐收，合唱隊唱著「酒神頌」、跳著「羊人舞」（satyr dance，羊是代表戴奧尼索斯的動物）。到了西元前7、8世紀，酒神祭典中開始舉行歌隊、舞蹈的競賽，西方戲劇就是從這些讚美歌和歡慶的舞蹈中衍生而來。

希臘的酒神戴奧尼索斯又叫作巴克斯（Bacchus），他是天神宙斯和凡間少女底比斯城公主希蜜麗的兒子。宙斯瘋狂的愛上希蜜麗，為了討好希蜜麗，宙斯承諾要答應她所有的要求，然而希蜜麗卻受宙斯妻子希拉的蠱惑，表示想見識宙斯打雷閃電的天神風采，頓時只見雷電交加，熊熊火焰延燒到希蜜麗的身上，希蜜麗就此葬送生命，同時也稱了希拉的意。

宙斯救不回希蜜麗，而希蜜麗肚裡即將出生的孩子也遭到肢解死亡，宙斯深知這是希拉的詭計，雖然不敢施法於希蜜麗身上，卻悄悄的讓那已遭到肢解的嬰孩，也就是戴奧尼索斯，得以重新復活。

宙斯避開了希拉的耳目，祕密的將戴奧尼索斯交給女神妮莎撫養。妮莎是

戲劇演出的前兩天，劇作家須公布演出劇目，次日則要迎神遊行，從雅典城的酒神殿將神像移到近郊，然後抬進雅典城內各處的祭壇表示祝福，最後酒神像會停放在劇場中間的祭壇上，讓酒神欣賞戲劇表演及祭祀儀典。慶典的最後一天會公布優勝者，早先只對劇本評分，到了西元前449年以後，還會頒發獎項給演員及贊助的富紳，演員地位也相對提高，戲劇表演更成了雅典境內重要的文化藝術發展。

地球上最美麗山谷的水之女神，她以山羊奶餵養戴奧尼索斯，並與山林諸神一同撫育戴奧尼索斯。由於戴奧尼索斯經歷過死而復生，所以他也代表著生命的循環——新生、成長、茁壯、衰敗、死亡，及重生。

戴奧尼索斯長大成人後，開啟了浪跡異鄉的生涯，他教各地的人們栽種葡萄，釀製葡萄酒。人們為了感念他的教導與貢獻，便將戴奧尼索斯奉為神明，最後成了酒神，同時也是豐饒之神。

希臘藝術中，酒神的身邊常有一位半人半羊的人物，那是森林之神撒特（Satyr）。

普桑（Poussin）的畫作《酒神的培育》，描繪年幼的酒神在女神妮莎及山林諸神照顧下喝著羊奶的情景

15

二　作家群像

　　西元前5世紀的希臘悲劇劇本數以千計，但留存至今的只剩31個，而這些劇本恰巧都集中於三位劇作家，他們的劇本因著各人生長環境與遭遇的不同，而展現獨特的個人風格。這三位最負盛名的劇作家，分別是伊思奇勒斯（Aeschylus）、索福克里斯（Sophocles）與尤里皮底斯（Euripides），以下將一一詳細介紹。

❶　伊思奇勒斯

一、生平簡介

　　伊思奇勒斯（西元前525～前456年），生於雅典西北一個具有宗教神祕色彩的地區。年輕時曾經參與抵抗波斯人入侵的戰爭，往返居住在雅典及其殖民地西西里島，最後逝世於西西里島。伊思奇勒斯從西元前499年開始參加悲劇競賽，但參賽初期的十多年都沒有拿到獎項，直到西元前484年才首次得

伊思奇勒斯

獎，之後獲得首獎的次數達13次。據說他一生寫了近90個劇本，但現今僅知道其中79個劇本的名稱，且只有7個完整的劇本流傳下來，分別是《波斯人》（The Persians）、《七軍聯攻底比斯》（Seven Against Thebes）、《奧瑞斯提亞三部曲》（Oresteia，包括《阿格曼儂》（Agamenon）、《祭奠人》（Choephoroe）、《優曼尼底斯》（Eumenides）、《訴求者》（The Suppliant）、《普羅米修斯之束縛》（Prometheus Bound）。

二、著作與貢獻

(一)劇作《波斯人》：《波斯人》講述新王遠征希臘慘遭失敗的史實，劇中強調雅典人崇尚自由、不接受敵人征服的民族性，並相信若是做出有違神旨、褻瀆神祇的事必遭天譴。這部劇作有別於以往的希臘悲劇，因為它根據的是歷史真實事件，而不只是神話，內容既不呈現征戰過程，也不宣揚希臘人的智勇雙全，僅以歷史事件作為故事背景，強調驕傲必敗的道理，隱約透露作者對道德的思維觀點與原則。

(二)劇作《奧瑞斯提亞三部曲》：《奧瑞斯提亞三部曲》是希臘唯一保存最完整的悲劇三部曲，在這部劇作中，伊思奇勒斯表現出他劃時代的觀念——關注人與宇宙之間的關係。在首部曲中，故事主軸放在妻子為女兒報仇而弒殺丈夫阿格曼儂，二部曲則是兒子奧瑞斯提亞替父親報仇殺死母親，到了第三部，智慧女神雅典娜終於出來主持

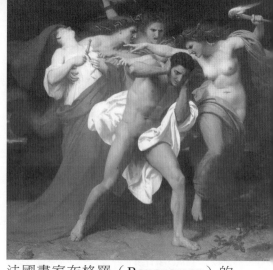

公理，女神建立法庭和陪審制度以防止發生恩怨自行了斷的事件。故事最後，復仇女神轉為仁慈，除了保佑人民，並協助維持人間的秩序和正義。這個劇本強調公理的觀念，公理需要用道德之尺衡量，而冥冥之中神祇的力量亦站在公理一方。

法國畫家布格羅（Bouguereau）的《復仇女神追捕奧瑞斯提亞》，驚心動魄的呈現奧瑞斯提亞殺死母親後被復仇女神追捕的情景

㈢**追求真理，止於至善**：伊思奇勒斯留存至今的劇本都是他死前20年間完成，這個時期的雅典，正是伯里克里斯當政的黃金時代，民主制度完善，雅典帝國的規模也已形成。伊思奇勒斯關注的問題與他處的時代有密切關連，從動盪不安與征戰頻繁的時代進入民主政治，再步入民主制度的黃金時代，他重視立國的基本原則以及具普世價值的真理，人生追求的是止於至善，新時代的秩序不再由眾天神主導，人民可以透過法庭評判對錯，這對人類的觀念發展具有非凡的意義。

㈣**突破獨角戲模式**：伊思奇勒斯對戲劇還有另外一項貢獻，就是在戲劇中加入第二名演員。過去的戲劇表演都以一個演員的獨角戲搭配歌隊來烘托戲劇，演出時略顯單調、無趣，當他加入第二名演員後，角色衝突增多、內容更豐富，不論吵架、辯論或談情說愛都可以表

現得非常生動，而不再像是一個人在臺上說故事。當戲劇的演員變成兩名，戲劇的對話性增強，同時也代表歌隊的重要性逐漸被取代，不過歌隊仍是古典希臘戲劇不可或缺的一部分。

② 索福克里斯

一、生平簡介

索福克里斯（西元前496～前406年），雅典民主全盛時期的悲劇作家，是兵器製造廠老闆的兒子，家境富裕。4歲時曾遭遇波斯人第二次侵擾，之後雅典愈趨繁榮強盛，他正是成長於這個黃金時代。索福克里斯曾長年擔任雅典稅務委員會主席，也被推選為雅典十將軍之一，是民主政治領袖伯里克里斯的摯友。但索福克里斯的政治成績不及藝術上的成就。西元前468年，索福克里斯首次參加悲劇

索福克里斯

競賽，即擊敗前輩伊思奇勒斯而獲得戲劇首獎，之後獲獎次數高達18次。他從事劇本創作60餘年，總計有120多部劇本，但只有7部悲劇與1部撒特劇流傳至今，分別是《阿捷克斯》（Ajax）、《安蒂岡妮》（Antigone）、《伊底帕斯王》（Oedipus the King）、《伊雷克特拉》（Electra）、《特拉奇尼埃》（Trachiniae）、《費洛克特提斯》

（Philoctetes）、《伊底帕斯在科羅納斯》（Oedipus at Colonus），以及撒特劇《追兵》（The Trackers）。

二、著作與貢獻

　　索福克里斯成就最高的劇本是《安蒂岡妮》及《伊底帕斯王》，其中《伊底帕斯王》更被認為是希臘悲劇的典範。

(一)劇作《安蒂岡妮》：《安蒂岡妮》的故事像是伊思奇勒斯《七軍聯攻底比斯》的續集，以克里昂接任王位作為故事開端，安蒂岡妮因違反規定被判終身監禁，她心有不甘而在牢獄裡自殺，她的未婚夫，也就是克里昂的獨生子憤而自殺，王后得知消息後也自殺身亡。劇中雖含括政治與宗教、國家利益與族群情感等衝突，但索福克里斯關注的重心卻是人際關係問題。

(二)劇作《伊底帕斯王》：《伊底帕斯王》是敘述一個涉及兩代命案，卻在短短一天之內真相大白的故事。伊底帕斯王積極追查凶手，在一個個線索及傳聞中抽絲剝繭、理出真相，最終明白自己才是那凶手，於是給自己最嚴厲的懲罰以將公理還諸社會。

安格爾（Ingres）的《伊底帕斯王與司芬克斯》，描繪伊底帕斯走到底比斯城，挑戰人面獅身獸司芬克斯的謎題

(三)強調事在人為：索福克里斯的眾多劇本中有一個共通點，即戲劇是以探討人物為中

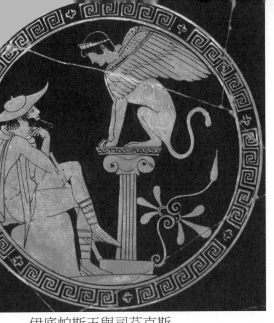

伊底帕斯王與司芬克斯

心。雖然劇作背景仍取材自神話及傳說，但劇情總是圍繞著主要角色的個人意志行為與命運間的衝突與抉擇，而這些人物都有強烈的情感反應與堅毅的意志，即使面對種種考驗，遭受極為痛苦的折磨或面臨死亡，他們都能把持心中社會道德的那一把尺。他藉戲劇強調，人雖然不能完全掌控自己的命運，但應努力創造生活的價值，而非向神祇求助，這是他和伊思奇勒斯最大的相異點。

㈣**呼應時代，探討人際關係**：索福克里斯在戲劇上關注的議題也與時代息息相關，雖然他小時候曾經歷波斯人侵襲，但之後的雅典卻進入民主盛世，他的人生和雅典一起繁榮、一起衰退。繁盛時期的雅典人民驕傲不屈、滿懷自信，哲學家更相信只有「人」才能衡量一切的標準。但雅典人實在太過驕傲自信，甚至衍生自私自利的風氣，以致傳統宗教受到挑戰，社會也不再有凝聚力，因此索福克里斯才在劇中不斷探討人際關係的問題，希望藉此導正不良風氣。他的創作帶領希臘悲劇走向成熟複雜的新階段。

㈤**增添第三位演員和布景**：索福克里斯除了改變戲劇的議題外，也突破性的將第三位演員導入表演中。兩個演員雖然為戲劇增加不少趣味

尤里皮底斯的雕像

及可看性，但仍有限制，就像爭吵的兩個人，你一來一往，紛爭只會不斷的持續下去，此時出現第三個人可讓劇情呈現多種不同變化，開展戲劇的深度和複雜性。他也增加歌隊的戲劇動作，使之與人物有更多的關聯和互動。

　　另外，索福克里斯還增加了布景的使用，開啟後世大量使用布景的先河。

3　尤里皮底斯

一、生平簡介

　　尤里皮底斯（西元前480～前406年）與索福克里斯一樣在雅典的黃金時期成長，但是他特立獨行、憤世嫉俗。傳說他隱居深山洞穴，極少參與當時的政治活動，與他來往的大多是興趣相投的哲學家和辯論家，後人也在他隱居的洞穴找到為數不少的藏書。尤里皮底斯對傳統的神祇信仰抱持懷疑的態度，甚至曾參與攻擊傳統的信仰。他晚年離開雅典到馬其頓宮廷作客，並完成數部曠世劇作。

　　尤里皮底斯在西元前455年首次參與悲劇競賽時雖未獲得獎項，但其後參賽獲取4次首獎，一生的劇作共有90多部，留存至今的有17部悲劇與1部撒特劇，較為著名的有《艾爾賽斯提斯》（Alcestis）、

《米蒂亞》（Medea）、《希波里特斯》（Hippolytus）、《艾恩》
（Ion）、《伊瑞特拉》（Electra）、《特洛伊婦人》（The Trojan
Women）、《巴克埃》（Bacchae），以及撒特劇《獨眼巨人》（The
Cyclops）。雖然尤里皮底斯的劇作在當時並沒有受到廣泛青睞，但是
他作品保存的數量卻是其他兩位希臘悲劇作家的2倍以上，贏得後世的
認同與景仰。

二、著作與貢獻

(一)劇作《米蒂亞》：《米蒂亞》的主角是位蠻族公主，她為了愛情慫
恿兄長殺害父親，繼而又殺害兄長、逃離故鄉，沒想到丈夫卻另娶
鄰國公主以爭取王位。米蒂亞心生憤怒，決意殺害親生兒子作為報
復，雖然殺害兒子的念頭幾經掙扎，但終究敵不過報復心。劇中，
歌隊就像是她的鄰居，雖然知道即將發生悲劇但並沒有出面阻止，
畢竟外人很難評判各家的家務事。另外，在《米蒂亞》一劇中，尤
里皮底斯雖藉著神祇的力量解決危機，不過這並不代表尤里皮底斯
相信傳統信仰，他只是藉這樣的編排凸顯神祇的不公不義，認為神
和人一樣會泯滅道德良知。

(二)劇作《希波里特斯》：在《希波里特斯》一劇中，希波里特斯的後母
暗戀他，一位奶娘好意去試探王子心意卻遭指責，後母深感羞愧而
自殺，同時留下一封遺書指控王子意圖不軌。國王看到遺書後，祈
求愛神給予懲罰，不久王子因車禍傷重，此時女神爾特蜜絲出現告

知真相，才讓父子和好。

劇中出現了兩名神祇，愛神代表的是感性，爾特蜜絲則代表理性，此劇除了強調行事要兼顧理性與感性才能取得平衡外，也藉愛神不明理的懲罰世人一事，表達神祇並非全然可信的觀念。

法蘭德斯畫家魯本斯（Rubens）的《希波里特斯之死》，描繪神祇懲罰王子，使其發生車禍的一幕

㈢**開啟劇作的多樣性**：從尤里皮底斯的諸多代表作中，可以發現他劇作的多樣性，對題材與表現技巧都勇於嘗試，既可寫嚴肅的悲劇，也能創作帶點浪漫氛圍的悲喜劇，他啟發了後世在劇本上的豐富性。

另外，尤里皮底斯降低歌隊的重要性，過去的傳統視歌隊為戲劇表演的重要一環，無法演出的片段有時是透過像旁白角色般的歌隊述說，但尤里皮底斯讓歌隊與劇本的關係變得模糊。

㈣**以戲劇探討心理層面**：尤里皮底斯是一名懷疑主義者，對於當代提出的許多理想都抱著存疑的態度，包括對神的探究，因此他在許多劇本議題裡，探討哲學與心理方面的問題，並細細分析人物角色的內心衝突，這項特色也使他的劇作受到後世喜愛。

古希臘三大悲劇作家的特色詳見表一。

表一　古希臘三大悲劇作家

	伊思奇勒斯	索福克里斯	尤里皮底斯
年代	西元前525～前456年 由動盪不安年代進入 民主政治黃金時期	西元前496～前406年 由民主政治黃金時期到 民主政治衰退	西元前480～前406年 由民主政治黃金時期到 民主政治衰退
劇本 議題	宗教與哲學 人與神、宇宙間的關係	宗教與哲學 偏重人際關係	哲學與心理 內心衝突
貢獻	增加第二個演員	增加第三個演員	拓展多樣性的 戲劇內容
名著	《波斯人》 《奧瑞斯提亞三部曲》	《安蒂岡妮》 《伊底帕斯王》	《米蒂亞》 《獨眼巨人》 （完整流傳的撒特劇）
美譽	悲劇之父	戲劇藝術的荷馬	心理劇鼻祖

三 演出特色

　　希臘的戲劇演出和酒神節有很緊密的關聯，早先戲劇表演的形式就像現今的街頭藝人，隨著人口匯集之處做演出，沒有固定場所。直到西元前5世紀初，才固定在神廟旁的空地舉行悲劇競賽，觀眾席則設在山坡上。隨著戲劇競賽益受重視，對劇場、演員、歌隊、服裝等的要求也愈來愈高，以下將探討希臘戲劇演出的風格特色。

1 劇場

　　希臘時代，戲劇演出都安排在酒神廟附近，演出場地則幾經改變，原本只是簡陋的依自然環境分為表演區與觀眾區，而後經過整修，表演區設在山坡地的平坦處，觀眾則依表演區附近的山坡地就坐。希臘劇場是露天的，可分為表演區、觀眾席及舞臺景屋三個部分。

一、表演區與觀眾席

　　表演區坐落在劇場正中央，觀眾席則環繞在表演區的三面坡地上，通常距離表演區最近的是貴賓席，中央座席保留給酒神節的祭

司，祭司的左右兩旁則給政務官及外國使節。希臘劇場最先定型的是觀眾席，在山坡地嵌入石塊作為座位，座席大致圍繞舞臺呈圓形或半圓形。

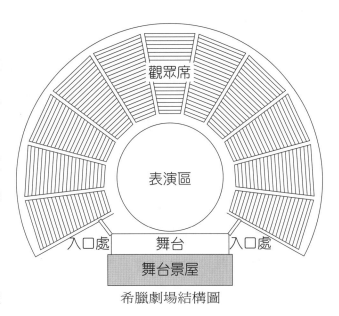

希臘劇場結構圖

二、舞臺景屋

舞臺景屋設在表演區的後面，是一棟石造建築。舞臺景屋與觀眾席中間有入口處，演出前供觀眾入場，演出時則供歌隊進出表演區。舞臺景屋發展較為緩慢，同樣也是用石塊建造而成。原本舞臺景屋是供演員休息及化妝的地方，後來有人在景屋上描繪配合故事劇情的景觀，於是景屋發展出具布景的作用。景屋外觀並非完全固定，會隨戲劇需求而改變，若故事背景發生在寺廟，景屋外觀就與廟宇雷同；故事若發生在宮殿，景屋外觀就是王宮正門。從古希臘殘留的景屋基底有穿鑿的連續小孔，推測很可能與換景技巧有很大關連。

當時的景片也如同現今劇場的景片，在布片上繪出劇中景觀，利用固定住的木棒便可迅速轉換布景。

三、機關

希臘劇場有兩種簡單的機械運用，一種是輪車，另一種是機械，輪車就像現今醫院用來運載病人的平臺推車，當劇中有凶殺事件時，便可以

雅典戴奧尼索斯劇場復原圖

用輪車把屍體推送到觀眾席前展示；而機械則像現今的起重機，希臘戲劇常有神祇的角色，藉由這種起重機式的機械可讓神祇以特殊方式進場或離場，營造神的特殊力量。在尤里皮底斯的《米蒂亞》劇中，米蒂亞就是藉著起重機式的機械逃到舞臺外，也因為這樣，後世才有所謂「機械神」的名稱。

四、音效

希臘劇場中不須使用特別的擴音器具，就能清楚聽見舞臺中央演員的聲音，這應該與劇場硬體設計有很大關聯。

機械神

希臘戲劇的行動大部分都安排在室外的場景發生，但死亡卻通常不會直接在觀眾面前呈現，而是以口語講述，再將屍體用輪車推出。每當劇情遇上難解膠著的事件，便會出現自天而降的神靈，這種由神靈出場解決問題的作法，導致後來出現「機械神」這個術語。

機械神其實就是今日大家所熟知的吊鋼絲，它由起重式的機關控制，可以將扮演神的演員從景屋的頂端上懸吊至地面，這種設計在當時十分先進，不過似乎不太普及。

❷ 演員

一、演員素質要求高

希臘戲劇演出中，說話的演員只有1～3人，全都由男性擔任。最初的戲劇演出，說話的演員只有1人，而後才增加第二名、第三名演員。劇作家不必費心尋找演員，因為政府承辦酒神節的戲劇競賽，會提供每位參賽劇作家3名演員，其中最主要演員往往透過抽籤決定，另外2名演員則由劇作家自由挑選；一名劇作家在一次戲劇競賽中提出4個劇本，這3名演員必須在這4齣戲劇中擔綱演出。由於一齣戲劇的角色多元，因此演員往往在一部戲中必須擔任多個角色，可見能夠在希臘戲劇競賽獲獎的演員必定是菁英中的菁英。

二、全由男性擔綱

希臘戲劇要求演員表現盡量求真求實，由於演員都是男性，所以有女性角色時必須男扮女裝上場演出，對女性的揣摩除了以視覺上可輕易做出的裝扮外，還透過肢體動作等表現女性的特質。由此可知，演員演出雖無法做到完全寫實，卻呈現簡單、具傳達性、理想化的特點。

建於西元前534年的希臘伊皮道洛斯劇場（Epidaurus Theater）

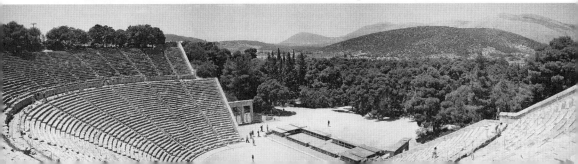

三、以面具呈現角色

希臘戲劇的演員和歌隊在演出時
都帶著面具，這與原始宗教的儀典有
很大關係；演員在劇中必須不停變換
角色，雖然也用過快速變臉的方法，
但使用宗教儀典的面具卻最方便、最
快速。

西元前2世紀的希臘酒神面具

四、臺詞表現多元化

演員的臺詞有以說話的方式表現，或以唸誦、唱誦的方式表達，
通常這些臺詞或唱詞都呈詩體形式，所以演員在口語表達與歌唱聲音
方面須有良好訓練。透過演員良好的口音表達能力，可補足遠方觀眾
無法看清的各種臉部表情。

 3 ## 服裝與道具

一、服裝

服裝飾物方面，希臘悲劇和喜劇大致相同，臉上戴的面具由輕柔
的亞麻布或軟木製成，不過悲劇的面具表情通常是痛苦、哀傷，而喜
劇的面具則面帶微笑或帶點邪惡。

演員的服裝多與日常生活的服飾雷同，上身穿著長袍（長及腳

希臘悲劇的格律

希臘悲劇留存至今的31齣悲劇都是詩體形式。

希臘戲劇的詩體講求的是字聲的長短。詩體含有格律，每種格律都有一定的時間長度，希臘悲劇的詩格很多，其中有三種最重要，也最常用到。

一、六音步短長格：記作「短長—短長—短長—短長—短長—短長」，以短聲字開始，長聲字接續。這種格律最接近人與人的口語交談，通常用來表現劇中人物的交談。

二、八音步長短格：記作「長短—長短—長短—長短—長短—長短—長短—長短」，每一行詩有8個音步，以長音字起頭，通常也用作劇中人物的交談格律。

三、四音步短短長格：記作「短短長—短短長—短短長—短短長」，是歌隊進場歌舞或迎接人物進場時最常用到的格律。

希臘悲劇的舞步分左旋和右旋，且舞步要相對稱、時間要相對應、歌詞設計要搭配舞步節奏。

希臘戲劇的詩格都是統一的，為了增加豐富性，所以發展出另外三種變化詩格，分別是「停頓」、「停歇」和「短折」。停頓指的是在一個音步的中間暫時休止，停歇是連續兩個長音，短折則是用在氣氛緊張的時刻，在對話的兩人或多人間突然插上話。

英國畫家阿瑪—泰德瑪（Alma-Tadema）的名畫《莎芙與阿爾凱奧斯》，描繪了西元6世紀末的兩位希臘抒情詩人

踝）或短袍（長及膝蓋），依角色不同而
變化，有喪服、落難乞丐服、神鬼穿的長
袖錦袍，有時配合劇情而有外國服飾的裝
扮。鞋子則是一般的軟皮鞋或厚底長統
靴，以增高演員的身高，一方面可吸引觀
眾目光，同時也能顧及遠方的觀眾。

希臘喜劇的面具

二、道具

　　道具方面，有象徵王權的權杖、英雄戰士必備的刀劍等，有時也
會戴上顏色較鮮豔的手套，好讓觀眾更能辨識手勢，了解劇情發展。

　　通常，希臘悲劇的服裝設計很注重讓演員便於行動和迅速換裝，
喜劇裝扮則刻意的變緊、變短，甚至裝戴特大的男性性徵，以表現喜
劇的情色與戲謔，這是與悲劇最為不同的地方。希臘戲劇後期的服裝
飾物變得較誇張，如高聳的頭飾，面具的表情繪得扭曲誇大，同時出
現墊肩的衣服，穿戴厚底靴的情況也更普遍。

4　歌隊

　　講到希臘戲劇，就不能不提占有重要位置的歌隊。希臘戲劇是從
酒神節的歌舞演變而來，演員人數的增加是為了讓戲劇更有可看性，
但歌隊的形式始終沒有改變，並留存到最後。

一、人數與角色

　　據說歌隊在戲劇初始有50多名隊員，之後雖一度減少至12名，但其後又增加到15名，在索福克里斯的時代似乎已確定歌隊的人數是15人。希臘戲劇在初期及中期大多關注與公眾事務有關的議題，所以歌隊在劇中扮演的角色常是父老、公民、宮女或復仇女神，有時也因應喜劇的需求扮演蜜蜂、青蛙或鳥群。不論化身為哪一種角色，歌隊都是一起行動，有時會應劇本需求分為兩組輪流上陣，或是兩組交替唸誦臺詞。通常只有歌隊的領導者有機會做獨白，其他隊員則是群體行動。

二、功能

　　歌隊在演出開始前，從景屋及觀眾區之間的入口處進入表演區中央，直到演出結束後才離場。歌隊扮演的功能如下：

㈠歌隊在劇中會與主角互動並提出意見，而歌隊的觀點通常是站在主角那一方，即使遇到威脅或阻礙，他們也會提出對主角有益的建議。

㈡劇作家會藉著歌隊的陳述來傳達自己的觀念，歌隊在劇中會從一個設定的立場來表達對事件的情緒反應，如愉快、憤怒、恐懼等，或是對人物表達觀感。歌隊通常藉著感受到的情感來評斷各角色。

㈢歌隊也經常是劇裡的群眾，而群眾就代表臺下觀眾，並表現他們的態度和心情。

㈣歌隊可以幫助製造與強化氛圍。例如歌隊可對事件表達存疑態度，或對劇情發展做出歡欣鼓舞或悲傷憤怒的情緒，以增強戲劇的效果或豐富性。

㈤歌隊在劇中除了唱誦之外，也要舞蹈，因此載歌載舞的歌隊讓戲劇更添可看性。

㈥歌隊在劇中具有調節節奏的作用，因為戲劇持續進行，而歌隊的出現能夠緩和過快的節奏，並提供觀眾思考的空間，藉此回想劇情的轉折。有時載歌載舞可延續情緒或做情感上的折衝、切割。

三、音樂與舞蹈

希臘戲劇的音樂大多散失，今人已難得知當時的音樂風格類型，

但可以透過遺留下來的藝術品，得知當時的音樂伴奏主要由笛子發聲，再搭配人聲合唱。而希臘戲劇的舞蹈是指有韻律的動作，除了腳步移動之外，也延伸到頭部、手部，甚至是全身的律動。舞蹈並具有串場作用。

希臘戲劇晚期，劇中探討的議題逐漸從公共事務轉移到家庭或私人事務，由於此時歌隊仍代表公眾角色，若出現在這類型戲劇中會顯得身分尷尬而不甚妥當。例如經典劇碼《米蒂亞》，歌隊變成鄰里中的婦女們，

奧魯管是古希臘時期的樂器

當米蒂亞預謀殺害親生骨肉時，歌隊雖覺得不妥，卻因為尷尬的處境而沒能提出改變事件的建言，或是以行動制止米蒂亞。歌隊在希臘戲劇的重要性雖隨著時代而走下坡，但卻一直存在到最後。

　　以上希臘戲劇演出的特色分析整理如表二。

表二　希臘戲劇演出之特色分析

劇場	演員	服裝道具	歌隊
1.石塊建造的露天劇場 2.主要分為三個區塊：舞臺景屋、表演區、觀眾席 3.可變換布景 4.機械使用：輪車與起重式機械 5.出現所謂「機械神」的稱呼	1.皆由男性組成 2.從1人逐漸發展成3人 3.經由抽籤分配給劇作家 4.須一人分飾多角 5.表演要求：簡單、理想化、具傳達性	1.演出須配戴布匹或軟木製作的面具 2.服飾多與日常生活雷同 3.悲劇服飾的上身以袍為主，下身著長靴 4.喜劇衣著較為緊身且短，會配戴特製的男性性徵物	1.作用： (1)對主角提出建言 (2)呈現劇作家的觀點 (3)顯示觀眾的態度 (4)製造、強化氛圍 (5)豐富戲劇內容 (6)調節戲劇節奏 2.以笛子為主要樂器 3.舞蹈表現為全身性的律動

羅馬戲劇

一 時代風尚

　　談到羅馬戲劇，就不能不認識希臘喜劇。上一單元多著墨希臘悲劇，主要因為希臘戲劇是由悲劇開始，同時悲劇也較受重視；直到希臘化時代中後期，喜劇才逐漸受重視，並且發展出「新喜劇」，而羅馬戲劇便是承襲希臘晚期的新喜劇。

❶ 話說源頭——希臘喜劇

一、希臘喜劇與悲劇差異

　　希臘喜劇和悲劇大不相同，雖然兩者都源自酒神祭，但在內容方面，悲劇多以古希臘神話傳說的英勇悲壯故事為主，而喜劇則以放蕩的酒神或生活中滑稽的事件為題材，用詼諧的方式表達劇作家的思想或討論嚴肅的議題，有時也採取批判性手法。

　　服飾方面，喜劇顯得較誇張、奇異；而喜劇的演員也較悲劇演員多，通常有3～4位演員，還有一些配角與大約24個人的合唱隊。

二、喜劇結構

　　希臘喜劇的結構和悲劇不同，喜劇大致包括六個部分：

㈠**序曲**：敘述故事的開場歌曲。

㈡**合唱隊進場**：藉由合唱歌隊表達劇作家的意念。

㈢**對駁場**：劇中兩位主角展開贊同與反對的辯論，藉以表達主題思想。

㈣**評議場**：由合唱隊長與觀眾互動，互動內容通常與辯論內容沒有太多關聯。

㈤**插曲**：合唱隊歌唱。

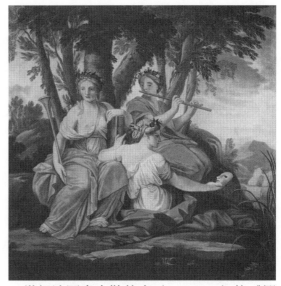

17世紀法國畫家勒敘克（Le Sueur）的《繆思女神》，前方拿著面具的是希臘神話中的喜劇女神塔莉亞，左邊是歷史女神克麗歐，右為音樂女神優忒碧

㈥**終曲**：伴著狂歡歌曲一邊歡唱一邊手舞足蹈。

三、喜劇發展三階段

希臘喜劇的起源是祭祀酒神的歌舞及民間滑稽戲碼，後來逐漸用詩的形式表達滑稽戲碼而演變為喜劇。根據歷史記載，喜劇大約開始於西元前487～前486年，雅典政府在城市酒神節中推行喜劇競賽。希臘喜劇可分為三大階段：

㈠**舊喜劇**

1. **年代**：西元前487～前404年。

2. **劇本內容**：

(1)大多圍繞著政治諷刺題材。

(2)對政治、戰爭、國家、社會、宗教、倫理道德、哲學與文學藝
術也都採批判、諷刺的態度。

3. **劇作家代表**：克拉提諾斯（Cratinus）。

(二)中喜劇

1. **年代**：西元前400～前323年。

2. **劇本內容**：

(1)實驗時期，並無特殊、統一的風格。

(2)受到伯羅奔尼撒戰爭失利與法律規定不得諷刺個人的影響，政
治諷刺愈來愈少，反而對日常生活現實面愈談愈多。

(3)形式上，評議場被刪除、合唱作用削弱、劇情愈趨複雜。

希臘喜劇名家

◎阿里斯托芬（約前446年～前385年）

據說阿里斯托芬寫了約40部喜劇，現存的只有11部：《阿卡奈人》（The Acharnians)上演當年獲得頭等獎、《武士》（The Knights）、《雲》（The Clouds）、《黃蜂》（The Wasps）、《和平》（Peace）、《鳥》（The Birds）、《莉西翠妲》（Lysistrata）、《特士摩》（Thesmophoriazzusae）、《蛙》（Frogs）、《伊克里西撒》（Ecclesiazusae）、《普魯特斯（或財神）》（Plutus）。

這座雙面頭像分別是希臘中喜劇大師阿里斯托芬與新喜劇大師米南德

3. **劇作家代表**：阿里斯托芬
（Aristophanes）。

(三)新喜劇

1. **年代**：西元前323～前263年

2. **劇本內容**：

　(1)題材多圍繞著家庭及愛情等日
　　常生活。

　(2)經常借用尤里皮底斯的悲劇技
　　巧，合唱歌隊已經沒有作用，
　　服裝則從奇異誇張走向日常服
　　飾，並保留面具的使用。

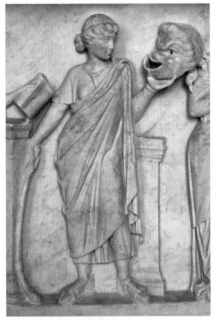

作於西元2世紀的大理石棺上，
雕著手持面具的喜劇女神塔莉亞

　　阿里斯托芬想像力豐富，情節虛構荒誕、手法誇張，作品善於使用諧音字，戲謔嘲諷，劇中情節時而瑰麗時而粗野，但主題卻很現實，反映了當時生活的本質與現況。有「喜劇之父」之稱。

◎**米南德**（*前342年～前291年*）

　　生於雅典，家境富裕。他寫了約108個劇本，曾8次獲獎。目前留下的殘存片段有《薩摩斯女子》（**Girl from Samos**）、《公斷》（**Men at Arbitration**）。另有一齣完整的喜劇《恨世者》（**The Grouch**）留世。

　　米南德的戲劇形式手法與阿里斯托芬截然不同，阿里斯托芬在作品中發表對當時政治事件及社會風氣的意見，而在米南德的時期，雅典已不像從前自由，受到社會條件與風氣的影響，其作品多以愛情故事與家庭關係為題材，反映當時的社會風尚，提倡平等、寬大、仁慈的社會道德。

(3)喜劇中心仍在雅典，但已不再具有地方特色。

3. **劇作家代表：**米南德（Menandros）。

❷ 羅馬戲劇發展

一、羅馬簡史

羅馬戲劇除了承襲希臘的新喜劇之外，還模仿希臘晚期的劇場形式，幾經修改後形成獨特的特色。羅馬戲劇也為之後的文藝復興時期帶來極大貢獻，所以羅馬戲劇可以說具有承先啟後的重要性。

(一)**王政時期（西元前750～前509年）：**羅馬是由拉丁人建立於西元前750年，但不久即遭伊特拉斯坎人入侵及征服，直到西元前509年，拉丁民族聯合推翻外族的最後一位國王，於是結束王政時代，建立一個由執政官、地方官及平民議會組成的共和政府，進入共和時期。

(二)**共和時期（西元前509～前27年）：**羅馬人擅長組織，他們在軍備上也訓練嚴格，羅

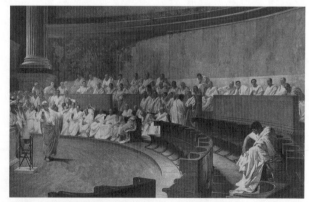

羅馬元老院在共和時期及帝國時期的政府中扮演著非常重要的角色，此為一幅十九世紀的壁畫

馬軍團長年征戰各地，於西元前2世紀時達到巔峰，國土勢力範圍
大，地中海成為羅馬共和國的內海，甚至大西洋歐洲沿岸也是它的
勢力範圍。

(三)**帝國時期（西元前27～西元476年）**：共和國後期，元老院愈來愈難
統馭各地，後由屋大維將軍結束內戰，成為羅馬的統治者奧古斯都
皇帝，羅馬正式進入帝國時期。在屋大維徹底改革下，開創了兩百
年的羅馬和平時代，但後期帝國內憂外患的問題愈來愈嚴重。

西元330年，君士坦丁大帝將帝國首都從羅馬遷至拜占庭，西
元396年羅馬分裂為東、西羅馬帝國。以羅馬為首都的西羅馬帝國，
在西元476年遭外族侵略而滅亡；而東羅馬帝國（又稱拜占庭帝國）
在歷屆領導者統馭下，各方面都有不錯的發展，直到7世紀回教興
起、11世紀土耳其人日益壯大，東羅馬帝國屢受攻擊，最後於1453
年滅亡。

二、羅馬戲劇發展推手

羅馬不是一天造成的，羅馬戲劇也不是一蹴可幾，影響羅馬戲劇
發展的因素包括以下四項：

(一)民族融合促成文化交流

1. **伊特拉斯坎人的影響**：羅馬人原是由一批遊牧民族組成，他們隨
 著地形、氣候不停的遷徙，並擴張地域，直到一批伊特拉斯坎人
 征服羅馬後進行統治，從此羅馬人便深受伊特拉斯坎人影響，包

括政治制度、宗教、祭典
及文字等方面。伊特拉斯
坎人特別重視宗教，而且
在喪葬儀式中一定會有表
演，可能是歌舞或格鬥的
演出。

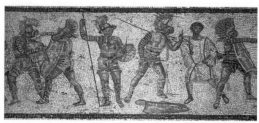

利比亞齊坦（Zliten）古城的馬賽克鑲嵌
畫，呈現羅馬戰士的格鬥場面

2. **希臘人的影響**：伊特拉斯坎人後來和希臘通商，通商過程間接傳
播希臘文化，兩國互有移民，所以在羅馬境內可發現希臘式城
邦。西元前509年，拉丁民族聯合推翻伊特拉斯坎人的統治，各方
面幾乎仍承襲伊特拉斯坎人建立的制度，雖然拉丁人陸續建立許
多城邦，但重心仍在羅馬城。

　　據說希臘喜劇出現之前，住在西西里島的一批拉丁民族就已
有鬧劇的表演，可見羅馬也擁有獨特的戲劇文化，而透過文化交
流、融合，羅馬開始學習希臘的藝術與文學，其中以社會菁英份
子更為重視，而一般市民則比較喜歡像格鬥這類感官刺激強烈的
活動。

(二)**社會階級抗爭**：羅馬傳承了伊特拉斯坎人的政治制度，社會分為貴
族、平民兩種階級，平民占了全國人口的90％，但政權掌握在少數
貴族組成的元老院手中，導致社會上「貧者愈貧、富者愈富」，平
民不斷群起抗爭，終於使平民擁有選舉部分官員的權力。

　　在貴族與平民的鬥爭中，貴族
為了攏絡平民，提供免費或減價的食
物給平民，也舉行平民喜愛的表演娛
樂，於是平民化的表演活動（雜耍）
便逐漸普級全國。

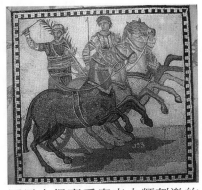

羅馬人很喜愛賽車之類刺激的
活動

㈢**羅馬人口組成**：拉丁人推翻伊特拉斯
坎人後，羅馬城成為羅馬帝國的中
心，人數持續增加，最多達百萬人。羅馬人的人口中，軍人占最多
數，軍人從外地爭戰凱旋歸來後，就定居在羅馬城內；另外一大部
分人口是農人，這些農人因無田耕種，而移居到羅馬城內接受貴族
接濟。軍人和農夫平時沒有工作可做，生活全靠救濟，生活重心放
在欣賞雜耍表演上。貴族為了掌權，便在羅馬城內提供眾多表演場
地，甚至建立規模不小的圓形劇場。

㈣**宗教節慶活動**：羅馬長久以來是個多神教的國家，羅馬人認為每個

君士坦丁大帝

神祇各有特殊力量，有的掌管氣候，有的掌管山
林大海等。直到4世紀，君士坦丁大帝宣告天主教
是唯一國教，於是宗教儀式變得更形式化，政府
訂定宗教節日、籌辦各項宗教活動，而在這些活
動中，雜耍表演獲得更多的展示空間與機會，政
府正是最大的推手。

西方戲劇探源

❸ 希臘文化與羅馬戲劇

一、羅馬節戲劇揭開拉丁文學序幕

西元前240年，羅馬戰勝迦太基，在這一年的羅馬節首次演出戲劇。劇本作者是一位名叫安卓尼克斯的希臘人，自從羅馬帝國征服他的家鄉後，他就被帶到羅馬城，他的主人欣賞他的才華，除了讓他翻譯荷馬史詩，更鼓勵他改編及參與演出，終於讓他在羅馬節大放異彩，也為羅馬的拉丁文學揭開序幕。

安卓尼克斯陸續改編許多希臘的悲、喜劇，使羅馬的戲劇水準跟著進步，如西元前236年的羅馬節是上演一名羅馬軍人編寫的戲劇。羅馬人競相效仿安卓尼克斯，希臘對羅馬的影響也愈來愈大。

羅馬的馬切羅劇院（Theatre of Marcellus）建於西元前13年，可容納11,000位觀眾，是典型的古羅馬劇院建築

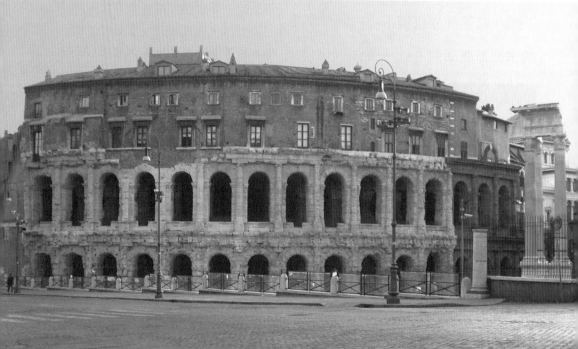

二、希臘俘虜成為文化導師

西元前200～前197年，羅馬征服馬其頓和希臘，希臘人成為羅馬人的奴隸，有些教育水準比較高的希臘人擔任祕書、醫生或家庭教師的工作，於是希臘文化便深入傳播到羅馬各地。有些羅馬人甚至因迷戀希臘戲劇而特地到希臘留學，以學習更多希臘戲劇。雖然這股追逐希臘文化的潮流僅維持半個世紀，但影響深遠。西元前100年之前，羅馬的劇作家已超過20名，作品更是多不勝數。

三、羅馬戲劇類型

羅馬戲劇分為喜劇與悲劇兩大類，分別可再細分為希臘改編或是羅馬新作，但通常依題材及服裝分類：

(一)羅馬喜劇

1. **長袍劇（希臘日常長袍）**：希臘劇本改編，通常以中產家庭的人物為主角。

2. **常服劇（羅馬日常服裝）**：羅馬新編題材，通常以義大利的鄉土人物為主角。

(二)羅馬悲劇

1. **涼鞋劇（希臘日常鞋子）**：希臘題材改編，主角為上層階級或英雄。

2. **官服劇（羅馬官服）**：以羅馬歷史為題材，主角為古今的英雄人物。

羅馬官服為鑲紫紅邊的白長袍

二 作家群像

　　羅馬戲劇受希臘影響，不論喜劇或悲劇，留存至今的劇本仍以希臘戲劇改編的長袍劇及涼鞋劇為最大宗，喜劇幾乎沒有羅馬新編題材流傳下來，而悲劇部分則只有一齣官服劇。羅馬時代有三位重要的劇作家：普羅特斯（Plautus）、泰倫斯（Terence）和西尼卡（Seneca），前兩位是喜劇作家，第三位則是悲劇作家，以下將深入介紹。

1 普羅特斯

一、生平

羅馬劇作家普羅特斯

　　普羅特斯（西元前254～前184年），據說他出身於義大利北部的平民階層，早年到羅馬的劇場學習，後來轉而學習商業，但因經商失敗，只好到磨坊做工，同時也開始翻譯、改編希臘喜劇劇本。

　　關於普羅特斯的生平另有一個傳聞，由於普羅特斯的拉丁文名字中間有一個字——馬西阿斯

（Maccus），那是亞提拉鬧劇（fabula Atellana）的一個角色類型名稱，加上普羅特斯的喜劇經常出現鬧劇情節，所以有人推論普羅特斯是一名鬧劇演員。不論他的真實身分為何，他曾寫過100多部劇本卻是不可否認，其中有20部流傳至今。

　　普羅特斯是古羅馬第一位有完整作品傳世的喜劇家，他的喜劇都是由希臘劇本改編而成的長袍劇，同時在劇中注入許多創意，其中《吹牛軍人》（The Braggart Warrior）完成後，立刻獲得廣大迴響，演出機會迅速暴增，連一些沒沒無名的戲劇團隊都要刻意套上「劇作家普羅特斯」的名字，可見當時的普羅特斯已是票房靈藥。

二、作品特色

(一)**廢除歌隊**：普羅特斯的劇本幾乎都從希臘「新喜劇」改編而成，採用希臘劇作家米南德的喜劇題材和背景為基調，多半反映一般人的日常生活或中產階級青年的情愛，偶爾出現對神話的嘲諷，而較少提及政治或社會問題。普羅特斯

普羅特斯的喜劇深深影響了莫里哀、莎士比亞等後世的劇作家。這是沃特豪斯（Waterhouse）以莎士比亞的喜劇作品《暴風雨》描繪的劇情

將喜劇演出做了一項重要改革，那就是廢除代表公眾的歌隊。雖然廢除歌隊會使戲劇的分隔變得較不清楚，但是後人卻可以依著劇情的走向，另外再加上分場或分幕。

(二)**加上開場白**：普羅特斯的劇作還有一個特色，那便是加入開場白說明整齣戲的劇情大綱，同時開場白的內容也常作為宣傳之用。

(三)**劇情在地化**：普羅特斯的作品常融合多部希臘劇本的片段，並且為了讓羅馬民眾容易進入劇情，刻意注入羅馬的地方色彩。所以即使故事的背景發生在希臘，羅馬的觀眾還是能很輕易的產生認同感。

(四)**小人物為要角**：普羅特斯的劇本都以詩體編寫而成，長劇篇幅可達1,400多行，短劇僅有700多行。他的劇本三分之二都配有音樂，並隨著劇情起伏而有高、低、驟、緩的變化，愈晚期愈是變化無窮。

　　人物塑造以小人物為主，個性多貪財好色、自私自利、好大喜功、膽小怕事或欺騙隱瞞，身分可能是軍人、旅人、僕人或奴隸，以後兩者最重要，因為劇中主人要克服愛情難關，得靠他們的詭計才能得逞，而他們自己也可藉此重獲自由之身。這些小人物的描寫雖與米南德喜劇的人物大致相同，但是劇情的走向卻大相逕庭。希臘新喜劇喜歡愛情具有完美結局，而普羅特斯的喜劇則真實表現人慾的滿足與醜惡，小人物趁隙蠶食主人的一切。

(五)**善用舞臺效果**：普羅特斯的劇中人經常幽默而機靈，他也善於藉由角色的臺詞及肢體表現增強戲劇效果，由於觀眾反應熱烈而一演再

演,可見他作品的魅力。

　　普羅特斯對後代歐美喜劇的影響很大,在莎士比亞、莫里哀(Molière)、班・強生(Ben Jonson)等劇作家的喜劇中,都可發現普羅特斯的喜劇結構及人物的影子,因此在歐美戲劇發展過程,普羅特斯可算是重要的橋梁。

② 泰倫斯

一、生平

　　泰倫斯(西元前190~前159年),出生於北非的迦太基,幼年被帶到羅馬當奴隸,不過泰倫斯長相俊美、天資聰穎,很得主人的疼愛,因此讓他接受良好的教育,後來也解除他的奴隸階級。泰倫斯在主人栽培下,經常和一些貴族青年往來,談論的話題多半圍繞在希臘文化方面,後來他投入喜劇創作,廣受王公貴族的喜愛與支持,曾有一個喜劇劇本讓他獲得8,000元酬賞(大約是一個士兵10年的薪資),可見他當時備受禮遇。泰倫斯31歲時在前往

法國畫家傑羅姆(Gérôme)的《羅馬奴隸市場》,描繪古羅馬奴隸制度下,把人當商品交易的情景

希臘的途中逝世，共有6部作品流傳至今，都屬於長袍劇。

二、作品特色

(一)**延續希臘新喜劇風格**：泰倫斯共有6部喜劇作品傳世：《安德羅絲女子》（The Girl from Andros）、《自虐者》（The Self-Tormentor）、《宦官》（Eunuchus）、《佛米歐》（Phormio）、《兄弟》（The Brothers）和《岳母》（The Mother-in-Law）。如同普羅特斯，泰倫斯的喜劇也是以希臘新喜劇為藍本改編而成，同樣也有取材自米南德的作品，但是泰倫斯的寫作風格卻和普羅特斯相差甚遠，他改編的喜劇保留了希臘新喜劇較為常見的情節，在思考觀點與風格表現上與米南德較為相近。

(二)**以開場白論辯思想**：在開場白部分，普羅特斯以描述劇情大綱為主，泰倫斯則是藉此答辯他人對其思想表達的攻擊（也成為羅馬早期文藝評論的重要資料），然而這樣的相異點，主要是因泰倫斯的劇情較簡單，沒有太過複雜的副線交錯發展，他甚至將希臘原作偶有穿插的鬧劇都

古羅馬人喜歡感官刺激的活動，暴君尼祿（Nero）迫害基督徒，甚至將他們拋入鬥獸場。傑羅姆的《殉教者最後的祈禱》呈現了這種殘暴的行為

刪除了。

（三）**表現手法典雅內斂**：泰倫斯的詞句典雅，與普羅特斯自然粗獷的文筆也大不相同。由於泰倫斯的喜劇表現較為內斂，所以音樂性也降低，全劇僅有將近二分之一有配樂。他的劇中人物較自尊自重，但是他也透過營造驚奇與懸疑來增加戲劇性。泰倫斯的戲劇需要靜心觀賞，對一般羅馬觀眾來說，他們或許寧可觀賞一些比較刺激的表演，但高層文化人士就很喜歡泰倫斯內斂雅致的表現手法。

（四）**反應社會思潮**：泰倫斯生活的時代，商業繁榮，其他各國的文化生活也陸續傳入羅馬，在在影響社會思想發生變化。泰倫斯的喜劇常反應社會現象，描述兩代之間因文化交流及傳承中產生差異而引發家庭糾紛，老一輩的人主張維護傳統，新一代的人追求自由、享受生活，守舊及創新的觀念相互衝擊而爆發衝突，最終在傳統間注入新思想而取得平衡。

（五）**強調良善人性**：泰倫斯的喜劇同樣有小人物，例如奴隸、妓女、老人、青年或是旅人，但是他刻意消弭各角色的負面性格，多強調他們良善、正面的部分。

（六）**影響後世深遠**：由於古希臘的新喜劇大多已佚失，所以泰倫斯和普羅特斯的喜劇作品直接影響歐洲喜劇的發展，尤其在文藝復興時期和古典主義時期，泰倫斯的喜劇被翻譯成多種文字，儼然是公認的典範，連莎士比亞及莫里哀都曾受到他的影響。

3 西尼卡

一、生平

羅馬悲劇差不多與喜劇同時出現，但後人只知道少數幾位劇作家的名字，而有作品流傳的就只有西尼卡（西元前5年～西元65年）。關於西尼卡的生平，歷史並沒有太多記載，只知道他曾經是羅馬皇帝尼祿（57～68年在位）的童年老師及顧問。尼祿和之前

西尼卡頭像

的兩位皇帝都是有名的暴君，當時羅馬剛進入帝制，皇位繼承制度還不完善，在下者無所不用其極的謀權篡位，在位者也懷疑猜忌，以殘忍手段對付謀篡者，尼祿更曾命人暗殺母親及妻子。出生良好的西尼卡長期在尼祿宮廷裡任事，處於皇室鬥爭中，看盡宮廷的腥風血雨，戲劇作品自然而然受到影響。

二、作品特色

西尼卡的作品大多改編自希臘悲劇，如《阿格曼儂》、《伊底帕斯王》、《米蒂亞》、《特洛伊的女人們》（The Trojan Women）、《腓尼基女人》（The

18世紀法國畫家羅貝爾（Hubert Robert）的《西元64年7月18日，羅馬大火》描繪羅馬皇帝尼祿的暴行——他想要擴建宮殿，但都城皇宮外圍住滿羅馬市民，難以動工，於是派人縱火燒城。這場大火延燒6天7夜，導致羅馬全城陷入火海

Phoenician Women）、《塞斯厄提斯》（Thyestes）等。西尼卡在
《塞斯厄提斯》一劇中，呈現的正是尼祿在位時黑暗政治的翻版，他
刻意將野蠻血腥的行徑誇大，刪除神祇救助人類的光明希望，將黑暗
的一面發揮得淋漓盡致。因此，西尼卡的劇本成為戲劇史上一個重要
的里程碑，歐洲16～18世紀的復仇劇即以西尼卡的劇本為模範，寫作
技巧也與西尼卡有諸多相似點：

㈠全劇分成五幕。

㈡主要人物使用暴行，並走向極
　端。

㈢鬼魂出現，並觀察事件。

㈣語言重修飾，並加入名言。

㈤臺詞參雜獨白，說出主角內心
　的話語。

㈥自然現象隨事件發生而變化。

　　羅馬戲劇因為承接了希臘戲
劇而愈趨成熟，最終成為後世戲
劇的源頭，並在悲劇及喜劇方面
都發展出不同的形式及內容。羅
馬三大悲喜劇劇作家的風格特色
詳見表一。

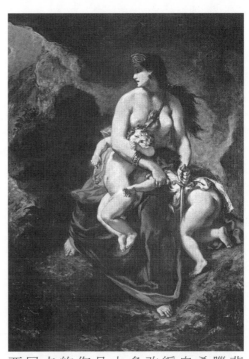

西尼卡的作品大多改編自希臘悲
劇。浪漫主義大師德拉克洛瓦
（Delacroix）以希臘名劇《米蒂亞》
為題，描繪米蒂亞左手持刀，右手緊
緊箍住幼子正欲下手，面露緊張惶然
的神情

表一　古羅馬三大劇作家

	普羅特斯	泰倫斯	西尼卡
生卒年	西元前254～前184年	西元前190～前159年	西元前5年～西元65年
劇作類型	羅馬喜劇 長袍劇	羅馬喜劇 長袍劇	羅馬悲劇 涼鞋劇
作品特色	1.改編自希臘新喜劇代表作家米南德的作品，並加入羅馬地方色彩 2.設計介紹劇情大綱的開場白 3.單一情節但錯綜複雜 4.以詩體寫作，並搭配大量音樂歌曲 5.劇中人物性格描寫多為負面，文字自然粗獷 6.故事結果寫實殘酷，不求完美 7.從平民觀點諷刺社會風氣，觀眾群為普羅大眾 8.歸為情境喜劇類 9.廢除歌隊	1.取材同普羅特斯，但保留較多原著內容 2.開場白為羅馬早期文藝評論的重要資料 3.情節發展採雙軌並行 4.劇中人物性格描寫多為正面，文字內斂典雅 5.劇中多呈現新舊觀念抗衡，而以取得平衡作結 6.作品多受王公貴族賞識 7.歸為浪漫喜劇類	1.擅長描寫黑暗血腥的野蠻行徑 2.歐洲16～18世紀復仇劇典範 3.西歐劇作家最早接觸的悲劇 4.劇本以歌隊分為五幕劇 5.文字瑰麗華美，喜加入名言金句 6.議題喜探討死亡及超自然（如劇中出現鬼魂等） 7.以獨白及旁白表現主角心聲

三　演出特色

　　西元前6世紀，伊特拉斯坎人訂立了羅馬節，羅馬節主要是一種宗教祭祀的節日，在這節日中安排有歌舞或競賽等表演活動。到了西元前509年，羅馬重新拿回統治權，他們非但沒有撤除羅馬節，更增添許多不同的表演活動，爾後甚至連軍事勝利或婚喪喜慶都舉行大型的活動。早期為一年一齣戲，之後一年演出48天，最後在西元354年到

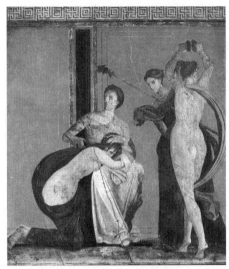

羅馬人在宗教節日會安排各類歌舞表演活動，這是在龐貝古城一幅描繪酒神節活動的溼壁畫

達高峰，一年的演出日達175天。羅馬正規戲劇的演出時間也愈拉愈長，一齣戲最長可連續演出6天之久。

 羅馬戲劇類型

　　羅馬戲劇除了正規的喜劇和悲劇之外，還有其他劇種，其中有三

項是羅馬早期經常演出的種類，分別是亞提拉鬧劇、優劇（mime）及默劇（pantomime）。西元前1世紀之後，幾乎沒有劇作家只仰賴單獨的喜劇或悲劇維生，羅馬戲劇的形式逐漸被上述三項劇種取代，以下將一一介紹。

一、亞提拉鬧劇

　　亞提拉鬧劇發展自羅馬南部的亞提拉地區，演出時間非常短，可說是最古老的羅馬戲劇形式之一。故事內容多半是鄉村地區發生的種種騙局，並藉以諷刺時事。人物常有一些固定類型，如馬西阿斯（笨小丑、傻瓜）、布可（貪吃鬼、吹牛王）、巴布斯（笨老頭）、多斯奴斯（狡詐騙子）。早期的亞提拉鬧劇只有劇情大綱，演員們即興說詞並搭配音樂及舞蹈，通常靠煽情動作及低俗笑話取悅觀眾。西元前3世紀，亞提拉鬧劇被引進羅馬。西元前1世紀時，亞提拉鬧劇轉變為一種文學形式，後來便搭配在正劇之後演出，曾經風靡一時，直到優劇興起，才逐漸沒落、消失。

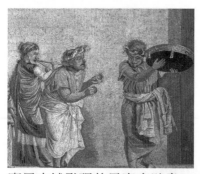
龐貝古城發現的馬賽克壁畫，表現古羅馬人演奏奧魯管、響板、鈴鼓等樂器的情景

二、優劇（或稱仿劇）

　　優劇可以追溯自西元前6世紀的希臘殖民地，當時的優劇沒有固定的內容、形式或表演方式，直到約西元前212年優劇傳入羅馬後，形式及內容大幅改變，並注入許多亞提拉鬧劇的技巧，才融合

而成羅馬的優劇。它的特色如下：

(一)男女演員都有，是史上最早出現女演員的戲劇類型。

(二)臺詞即興發揮，並搭配音樂及舞蹈。

(三)演出中演員不戴面具。

(四)故事都發生在城市。

　　西元前1世紀時，優劇亦形成一種文學形式。後期優劇的內容較血腥且違背天理，雖然

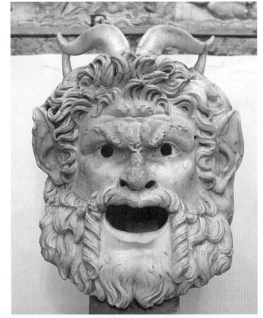

作於西元2世紀的大理石薩特面具，呈現當時的羅馬工藝

內容主題多難登大雅之堂，但觀眾仍偏好優劇的驚險刺激。優劇甚至有嘲笑宗教儀式的內容，當時基督教開始傳播盛行，優劇和教會之間曾引起不小爭端。

三、默劇（或稱啞劇）

　　默劇在拉丁文的原意是「效仿一切」，這種戲劇類型很特殊，是由一個演員扮演劇中所有角色，並以不同的閉嘴面具做角色轉換，主要用肢體搭配音樂表現劇情走向，也配有歌隊輔助說明故事。內容較前面兩類戲劇還要嚴肅得多，常取材自神話故事。默劇較受統治階層喜愛，且延續到東羅馬帝國。

西元前27年，羅馬進入帝國時期，戲劇開始變得低俗、下流，劇場的舞臺不再只有戲劇表演，有些競技賽也在劇場舉行，戲劇內容也圍繞著煽情、猥褻的異國風情。羅馬帝國的日常娛樂以優劇、默劇或非戲劇性的景觀欣賞為主流，羅馬兩大喜劇家的劇本反而是偶爾才上演。

羅馬喜劇的爆點

希臘舊喜劇在戲劇的形式上有著多樣變化性，狂想、笑鬧與詩韻的結合，喜劇笑謔的方式多以機關布景呈現，角色造型的戲謔化，輔以歌唱與舞蹈。

羅馬喜劇承襲希臘新喜劇，不討論社會與政治問題，焦點鎖定在日常生活瑣事，故事輕鬆單純，幽默調侃，情節依然離不開各式各樣的誤解、錯認或欺騙。

羅馬喜劇的劇情多圍繞在富裕中產階級的生活，人物鮮明，其中最具畫龍點睛效果的，要屬奴隸這個角色，多數的故事都在述說兒子不顧父親反對而娶心上人，但總有聰明的奴隸在旁協助。所有喜劇幽默的來源都在奴隸這個角色上，最後則多以故人之子相認團圓收場，皆大歡喜。

阿瑪—泰德瑪（Alma-Tadema）的《羅馬浴場》，讓人一窺古羅馬富裕中產階級的生活

❷ 羅馬劇場

　　羅馬人的娛樂除了戲劇之外，也偏好較刺激、競賽型的民俗活動，如賽車、鬥人、鬥獸、水戰等。這些民俗活動通常跟著正規戲劇舉行，為了符合各種不同屬性活動的需求，羅馬劇場便應運而生。

一、起造永久性建築

　　早期並沒有永久性的羅馬劇場建築。普羅特斯和泰倫斯的時代，正規戲劇通常在神廟附近臨時搭建的舞臺演出，不過戲劇演出的同時，鄰近地區也會舉行競

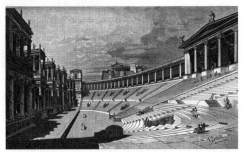

羅馬第一座永久性的劇場——龐貝劇場的復原圖

賽活動，所以很難完全抓住觀眾的目光。當時戲劇表演是跟著神廟的祭典而演出，而且搭建永久式劇場要耗費龐大資金，若每座神廟附近都要建劇場，似乎是一件浩大的工程。

　　直到西元前55年，羅馬才建立第一座永久性的劇場——龐貝劇場（Theater of Pompey）。建立龐貝劇場的是羅馬名將龐貝，他曾經跟著軍隊走遍各地，也看過許多希臘化劇場，當他凱旋歸國後，和姻親凱撒一同對抗元老院，不料兩人之間嫌隙日深。龐貝和凱撒爭權的過程中，各自用了許多攏絡人心的方式，龐貝有感於人們喜歡節慶慶典的戲劇表演及民俗活動，決心打造一個娛樂休閒場所，並且提供表演活動免費供民眾觀賞。原本持反對意見的元老院因勢力沒落而任這個

計畫實現，之後的統治者也一一效仿，隨著疆土擴大而在各地興建劇場。羅馬帝國統治時期大約建立了125座永久性劇場，有些劇場至今仍保存良好。

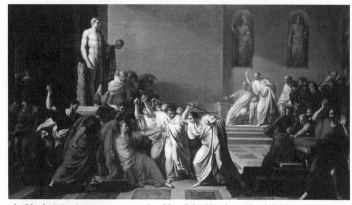

卡穆奇尼（Camuccini）的《凱撒之死》描繪西元前44年凱撒遭元老院成員暗殺的場面。凱撒死後，養子屋大維開創羅馬帝國，成為第一位帝國皇帝

二、建築結構

　　這些永久性劇場的建築都很相似，通常建在平地上，都屬於露天劇場，劇場內區分為表演區、觀眾區、舞臺景屋三部分，但三個部分接連在一起。表演區是半圓形，設在中間，雖然羅馬戲劇已經撤除歌隊，但仍保留表演區作為貴賓席或供特殊民俗表演使用。表演區這半圓之外是一圈又一圈向外擴展並逐漸高起的觀眾區，很像是現代的露天球場，但觀眾區的高度和舞臺景屋一樣。典型的羅馬劇場可以容納1萬～1萬5千人，而大型劇場最多甚至可達4萬人。舞臺就接在表演區的直徑上，呈長方形，舞臺的高度通常比表演區高1.5公尺，深6～12公尺，長30.5～91.5公尺。舞臺背景有廊柱、凹龕、雕像等作為綴飾，舞臺三面有牆、上方有頂，形成舞臺景屋。

三、多功能建築

羅馬劇場不單是戲劇表演場所，更是民俗活動展演地點，可說是多功能的建築，尤其如果要在劇場內進行水戰，會在表演區內儲水，所以劇場還有儲水及排水的設

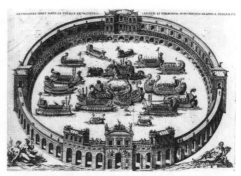

羅馬劇場內進行水戰的情景

備。羅馬劇場很重視特殊效果，所以會運用一些機關製造效果，如群山林木或凶惡野獸。另外景片的運用也不可或缺，和希臘劇場一樣是運用三面景片作布景交替。

演員及服裝道具

一、演員

羅馬的演員和希臘相同，除了優劇有女性參與外，其餘皆由男性擔任。多數演員都隸屬於職業劇團，僅有極少數演員屬於貴族私人劇團，劇團大約5～6個人就可以演出，但後來單做戲劇表演已難以維持生計，於是也投入雜技表演，因此劇團人數愈來愈多。西元前206年，羅馬的演員和劇作家成立演藝公會，公會對這些表演藝術的工作人員幫助不少。

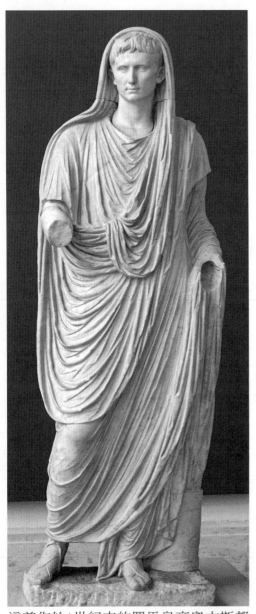

這尊作於1世紀末的羅馬皇帝奧古斯都雕像，身上穿著是當時羅馬男人的日常服裝托加（toga）

二、服裝

羅馬戲劇演出時，演員仍如同希臘演員一樣要戴上面具，腳上則穿涼鞋或拖鞋。服裝依劇本種類的不同而變化，如普羅特斯和泰倫斯的劇本都是從新喜劇改編而來，所以演出的服裝就偏希臘式，演員會穿著長袍演出；但如果劇本是講述羅馬的歷史或故事，則會穿著羅馬當時的服裝。不論希臘式或羅馬式服裝，都頗貼近現實。

羅馬喜劇有些類型人物的服裝採規格化，甚至用顏色來表示，如黃色通常與妓女做連結、紅色則是奴隸，到後來連髮色都加以沿用。

三、專業條件

羅馬戲劇雖已撤除歌隊，但劇中仍有音樂，也要求演員有更

多表演技巧，不論肢體動作、歌唱技巧，在在都考驗著演員的功力。傑出的演員即使是奴隸出身，也可憑著才氣贏得大眾尊重，甚至因此晉身貴族。

值得一提的是，優劇的演員在演出時都不戴面具，甚至有以裸體示人，所以優劇演員的外型都比較出色。除了外型之外，優劇演員也特別重視口才，因為優劇需要演員即興創作臺詞，若反應不夠機靈、口條不夠清晰，將難以吸引觀眾目光。

羅馬戲劇與希臘戲劇的異同比較請見表二。

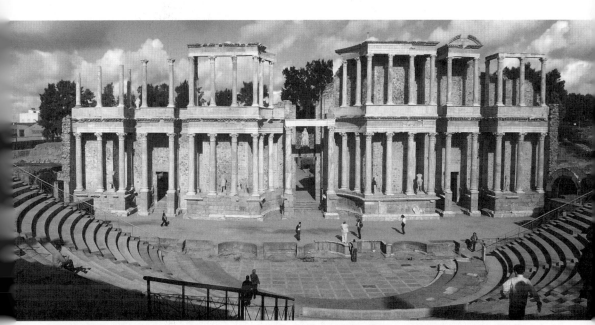

西班牙的古城梅里達（Mérida）保留許多古羅馬的建築，這座建於西元前1世紀的羅馬劇場，迄今仍每年舉辦國際古典戲劇藝術節的活動

表二　希臘戲劇與羅馬戲劇的異同

	希臘戲劇	羅馬戲劇
相似處	1.同為露天劇場 2.舞臺皆分為三部分：表演區、觀眾區、舞臺景屋 3.布景都以景片表示劇中的地點 4.演員都是男性 5.演員表演時都戴面具 6.演出服裝都較貼近現實	
相異點	1.劇場為戲劇表演專用場所 2.劇場建立順應地形，斜坡為觀眾區 3.觀眾區高於舞臺景屋 4.表演區是歌隊專用 5.舞臺景屋沒有屋頂	1.劇場為多功能建築 2.劇場建立於平地 3.觀眾區與舞臺景屋的高度一致 4.表演區作為貴賓席或供特殊表演之用 5.舞臺景屋有屋頂，用來保護舞臺建築、背景，且有助聲音傳導 6.優劇演員有女性，有時會以裸體表演

中世紀戲劇

一　時代風尚

黑暗時代與基督教

一、蠻族入侵、帝國沒落

㈠**文化發展停頓**：中世紀又被歷史學家稱為「黑暗時代」。羅馬帝國自屋大維創建後，維持了兩百年的榮景，但自3世紀起，由於蠻族入侵，帝國從此陷入混亂的局面，各地文明的建築及學校、圖書館等知識保存的機構也遭受戰火侵襲，導致歐洲文化發展停滯，因此被稱為「黑暗時代」。

㈡**封建制度**：西羅馬帝國於476年滅亡，自此西方進入無政府狀態，各地入侵的蠻族相繼於占領地稱王，建築城堡。此時由於交通困難，各地領主各自為政，領主藉由分封土地給附庸，建立雙方的權利義務關係，構成政治上的封建制度。

㈢**莊園制度**：經濟方面，原本興盛的商業貿易因交通不便、治安不良而中斷，加上民生物資匱乏，貨幣紊亂，最終倒退至以物易物的單純經濟模式。農人為求安全保障與生活無虞，甘願將土地獻給地主，地主則以武力保護佃農在戰亂時能進入城堡避難，於是形成了

莊園制度。

二、基督教成為文明堡壘

在西羅馬帝國滅亡的浩劫中,基督教順勢崛起,成為安定社會、延續文明的一股重要力量。西歐戲劇能夠重新滋長茁壯,亦是受託於基督教的蔭。

這幅《基督的勝利》描繪中世紀時基督教推翻了以古希臘羅馬神話為主的多神信仰,成為西歐最重要的宗教

基督教在中世紀得以迅速傳播,有幾個主要原因:

(一)**蠻族歸化**:在這紛擾的時代,教會有組織的向外宣教,各地入侵的蠻族紛紛受洗接受基督信仰,逐漸成為基督教的重要支持力量,也使教會在歐洲社會中的影響力日益強大。

(二)**成為羅馬國教**:基督教在羅馬後期開始蓬勃發展,君士坦丁大帝更把基督教訂為國教,成為羅馬唯一合法的宗教。氣勢高漲的基督教,在各地廣設教會,蒐集、保存、翻譯、謄寫學術著作,教會僧侶為了傳道而研究古籍與學術資料,使基督教會成為知識的傳承者。

(三)**精神寄託**:當時受到戰火的侵襲與破壞,遍地屍骨,腐壞的屍體與病菌結合,隨風傳播,造成中世紀最大的危機——黑死病大肆流行。由於醫學不發達,許多病因無法透析,也無解決良方,無助的人們只能祈求宗教撫慰,無形中更促成基督教的發展。

　　基督教隨著各地的信徒日益增多，教會組織逐漸成形，有主教、教士等階級之分，後來羅馬城的主教取得優勢地位，自稱教宗。初期各地的主教並未完全奉行羅馬教宗的領導，直到11世紀末、12世紀時，教宗經由選舉產生，才被公認為教會的最高領袖。

基督教vs.天主教

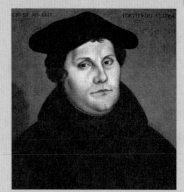

馬丁·路德

　　基督教在羅馬帝國時期，從一個原本不被承認的「地下宗教」發展為國教後，基督徒人數愈來愈多。隨著教會組織擴大，財產累積，教會遂由一宗教性的組織，逐漸變質為一擁有世俗的權勢和財富的機構，同時也產生了世俗機構常有的弊病——金錢的誘惑與權力的爭奪。

　　16世紀初期，教會內部腐化的情況十分嚴重，日耳曼教士馬丁·路德（Martin Luther）提出宗教改革的言論，不料在教會掀起激烈的風潮，也導致基督教世界從此分裂。此後，路德及其追隨者所代表的教派被稱為「新教」，也就是一般所稱的「基督教」；而羅馬教廷所代表的則稱為「舊教」，即一般所稱的「天主教」。

❷　戲劇發展三階段

　　歐洲的中世紀（或稱中古時代）大約始於西羅馬帝國滅亡，約1千年的時間。另外也有史家以東羅馬帝國滅亡（1453年）或是發現新大陸（1492年）視為中世紀的結束。中世紀戲劇的發展約可分為三個時期，戲劇的演變也與社會局勢有著密不可分的關聯。

一、第一時期（500～950年）

㈠戲劇停滯不前：戲劇活動延續羅馬時期遺留下來的產物，諸如祭典儀式、雜耍表演等民間表演的活動形式，並無任何創新或改變的內容。

㈡歐洲局勢混亂：西羅馬帝國滅亡初期，廣大的國境被蠻族先後占領，彼此交戰攻擊，使得人民生活困苦。當時各地蠻族為了生存而奮戰，由於文明未開化、崇尚巫術、沒有統一的語言，又有黑死病及營養不良等社會問題，根本不可能像希臘羅馬一樣，以政府與世俗的力量支持戲劇。8世紀時雖然

這幅畫中描繪中世紀時罹患黑死病的僧侶正接受神父的祝禱

有法蘭克國王查里曼大帝（Charlemagne, 768～814年）為西歐帶來短暫的安定與建設，但是他逝世以後，帝國再度分裂，西歐繼續回到混亂局勢。

這段時期的戲劇並無任何發揮空間，更不可能孕育出有規模的戲劇文化。當時的百姓雖有娛樂和節慶活動、特技雜耍等表演，不過都很零星，也談不上水準。

二、第二時期（950～1250年）

㈠宗教劇誕生：自基督教儀式發展出以聖經故事或教徒行跡為題材的

戲劇,逐漸在各地修道院和教堂內演出,稱為宗教劇。演出地域之廣,觀眾之多,俱屬空前。

　　由於戰亂平息,民俗娛樂活動逐漸活絡,在12世紀中期,世俗戲劇也隨之興起。

(二)**教會影響戲劇**:本來基督教對戲劇抱持懷疑的態度,從教義觀點,以演員扮演劇中人物有偶像崇拜之嫌,穿戴戲服則違反摩西的誡律;從道德觀點,演員行為與演出內容,更常不見容於保守的教會人士。但聖奧古斯丁(Saint Augustine, 354～430年)等領袖則主張容忍和因勢利導,採取面對和「轉化」的方式,經過了長期的爭辯,戲劇才得以在教堂演出。

耶穌基督的降生,對西方歷史產生重大的影響

　　6世紀時,有更多蠻族統治的地區加入基督教信仰,為此教宗葛利果一世(Gregory the Great)還明令禁止殺人獻祭的野蠻行為。為了減少異教的影響,教會以「挪用」的方法將異教的廟宇及神祇用基督教的教堂及聖母或聖徒取代,將民俗的儀典與節日轉化成紀念基督教聖徒的節日。教會並宣揚這些聖徒能代他們乞求天主施恩,也可

保障其安全。影響所及使得基督教充滿了各種節日和慶典。

三、第三時期（1250～1500年）

戲劇自教堂內移到教堂外，宗教劇與世俗戲劇的內容及舞臺專業技術更為豐富、進步，加上古希臘、羅馬的文物遺產被挖掘出土，大量的戲劇經由翻譯與模仿，與中世紀當代戲劇濃厚的地方色彩融合交會，最後匯集成文藝復興的輝煌成就。此時戲劇發展不單以拉丁文為

別具用意的宗教節日

現今舉世歡慶的「耶誕節」，原是基督教教會為了「轉化」異教活動而訂定的。

早期的羅馬人定期在每年12月25日舉辦尼羅河神和「勝利太陽神」的祭典儀式，因此在前一夜，全城燈火不滅，等待早晨的到來。基督教發展初期的兩、三個世紀原本只有紀念耶穌復活和昇天的「復活節」節日，基督教得勢後想禁止這種異教活動卻難以著力，於是在同天慶祝耶穌的誕生，舉行盛大的儀式。之後經過幾位君王和主教的倡議，終於在4世紀正式把這天定為耶誕節。

經由基督教轉化後的節日，通常具有大量的戲劇元素。慶典儀式中，運用一般人對教會認知的十字架、棕櫚、鴿子等象徵物，也有助於故事的推展。例如棕櫚主日（Palm Sunday）會有人裝扮成耶穌模樣，在眾人的紀念隊伍中騎驢進城；耶穌受難日（Good Friday）則是將十字架包裹在喪衣之中，埋入象徵的墳墓，再於復活節取出，象徵耶穌的復活。

耶穌在逾越節時騎著小驢到耶路撒冷，許多猶太人拿棕櫚枝歡迎他。因此棕櫚在基督教中，象徵著耶穌帶來的盼望與生命

主，也有許多是以當地的方言演出。演出人才開始專業化，由非教會人員出任，世俗團體投入大量的金錢支持演出，於是劇中角色日益增多，特殊效果也愈來愈繁複。

教會雖然愈來愈少干涉戲劇製作，但演出活動仍須徵得教會許可，畢竟戲劇處理的是宗教問題；另一方面，每個商業公會都有配置自己的教士、監護聖徒和小教堂，也不可能完全對戲劇不聞不問。

3　過渡與衰微

中世紀戲劇衰落的因素很多，大致可分為以下幾種：

一、文學因素

希臘羅馬時期的文學陸續被挖掘出土，研究古典文學的學者日益增多，加上印刷術普及，許多新觀念得以推廣引進，於是影響戲劇的編寫與演出。

二、社會因素

新的中產階級興起（大部分是商人），導致封建時制度與莊園制度逐漸沒落，社會結構與生活方式也隨之改變。市民對戲劇的興趣及參與方式也產生變化，連帶的反映在相關的社會性活動。

三、宗教因素

由於教會之間的爭論導致宗教劇遭到禁演的命運，英王亨利八世

於1536年創立的英國國教，將宗教劇改得面目全非，而伊莉莎白女王
一世於1558年登基時，更禁止宗教劇演出。雖然之後仍有零星的宗教
劇上演，但在當局的禁止下終於逐漸消聲匿跡。

　　16世紀時，宗教大會上宣示不以戲劇娛樂活動作為宗教的宣導方
式。1548年，巴黎禁演宗教劇，其他歐陸地方也陸續禁止或是逐漸放
棄宗教劇的演出，因此宗教劇在
1600年前已經沒落了。

　　其中只有兩個例外，一是耶
穌會教士，他們的學校中仍然准許
擁有劇場。一是西班牙，一直到
1765年才明令禁演宗教劇，使得
西班牙成為歐洲唯一以戲劇作為宗
教慶典重要活動的國家。

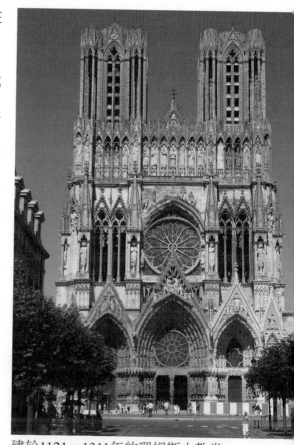

建於1121～1311年的理姆斯大教堂，
規模宏大、富麗堂皇，是中世紀典
型的哥德式教堂

二 作家群像

　　中古時期的戲劇創作呈現多元化，大致可分為儀式劇（liturgical drama）、宗教劇和世俗劇三大類，以下將詳細說明。

1 儀式劇

一、脫離宗教儀式而形成

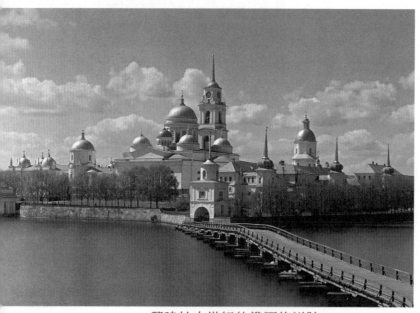

興建於中世紀的俄國修道院

　　儀式劇又稱為教會劇，是最早出現在中古時期的戲劇形式。

　　大約於2、3世紀後，教會的神職人員分成入世和出世兩種，入世者

在教堂服務，從事傳道與世俗事務；出世者則奉行清規戒律，在修道院追求個人靈性的超昇。

修道院以靈修為日常主要活動，儀式繁瑣，在每天8次的靈修「日課」（Office）中，對唱型態的聖詩頌歌是其中很重要的一部分，並隨著教會不同的節日祭典而有不同的內容。6世紀時，教宗葛利果一世編纂和制定了儀式音樂。9世紀時，音樂已複雜到必須用文字註記以方便記憶，並增添日課的生動感，這段在許多字尾加上的文字便稱為「插段」（trope），即「規定儀式之外插進去的一段文字和音符」之意。

後來，插段不斷的累積增加，終於脫離儀式而獨立，由於它是從教會的儀式蛻變而成，故稱作儀式劇。全文以拉丁文寫成，以唱、誦方式進行，並有不同的樂器伴奏。儀式劇繼續發展擴大，除了環繞耶穌的劇本之外，題材大多來自聖經或是早期的講道文獻。

插段的發展為何會演變成演出形式目前仍無法考究，但英國主教艾瑟渥德 （Ethelwold）於965～975年間頒發的《修道院公約》（Rugularis Concordia），其中對《你要找誰》（Quoem queritas trope）插段的表演動作、服裝內容有十分詳細的規定，如「四個兄弟身穿斗篷式長袍，帶著棕櫚樹枝，看起來像是在找尋耶穌的婦女」，由此記載可以證明戲劇早在10世紀結束之前就已經開始為教會服務了。

二、第一位女性劇作家

羅斯維莎修女（Hrosvitha, 935～973年）是德國第一位修道院出身的女作家，她模仿羅馬劇作家泰倫斯的風格寫了6個劇本。羅斯維莎家境富有，並沒有發願以身侍奉主，由於她與當時的神聖羅馬帝國宮廷維持密切關係，因此她的劇本受到廣泛的重視和流傳。

羅斯維莎的作品中最有名的有兩個，一是《得耳西提額斯》（Delcitius），全長 310 詩行，敘述羅馬3位少女殉教的故事；另一個劇本是《妓女撒伊斯的皈依》（The Conversion of Thais the Prostitute），描述一個妓女改邪歸正後即死去的故事。

三、愚人宴與孩子主教節

儀式劇莊嚴肅穆，但是教會中的愚人宴（The Feast of Fools）與孩子主教節（The Feast of Boy Bishop）卻增添了輕鬆與狂放的一面。

愚人宴原本是紀念洗割禮的節日，在每年的元月初由教會的助理執事主持。孩子主教節在12月28日，紀念被暴君殺死的聖嬰，以及同天誕生的嬰兒。劇中的暴君希律王被極盡能事的醜化，使他顯得狂妄、野蠻，又可笑，以致有些飾演此角色的教士們換上戲服後便開始口出穢言、放縱胡鬧。這種隱含喜劇與鬧劇成分的戲劇，由於使用通俗的方言，因此廣受不識字的信徒喜愛。

２ 宗教劇

宗教劇多以「連環劇」（cycle
play）的形式上演，所謂連環劇是由一
連串短劇組合成一個連續劇，從創世紀
開始到末日審判結束，各個片段都是獨
立完整的故事，故事與故事之間未必有
關聯。宗教劇的內容含有喜劇諷刺成
分，喜劇諷刺對象只限於魔鬼、惡徒，
或不屬於聖經故事的低俗人物。

中世紀的戲劇演出盛況

宗教劇的演出場地已移到教堂之外，題材都與教會或聖經、聖徒
故事相關，但可區分為五種類型，以下將詳細説明。

一、 神祕劇（mystery play）

(一)**特色**：神祕劇又稱為經典劇，取材自聖經，在法國、西班牙等地的
神祕劇還會加上耶穌及聖徒的故事。神祕劇的內容並沒有「神祕」
的性質。「神祕」（mystery）這個字的字源在中世紀原有「買賣」
或「手藝」的語意，後來衍伸為職業公會或各行各業的代稱。因此
「神祕」一詞是指負責演出的單位，而它們表演的戲劇就稱為「神
祕劇」。由於劇中呈現了人類從無到有，以及步向天堂與地獄的歷
程，所以又稱為「宇宙劇」（cosmic drama）。

英國的神祕劇可能早在12世紀就出現了，經過歷代的修改和更

換，至今流傳的都是14世紀的作品。

(二)**經典名劇**：神祕劇最負盛名的作品是《第二牧羊人劇》（The Second Shepherds' Play），大約作於14、15世紀，全劇結構嚴謹，跳脫傳統宗教劇的結構，是英國早期喜劇最佳作品之一。原著作者已不可考，通常稱為威克菲大師（The Wakefield Master），據說他雖然詩藝不高，但富幽默感又擅於營造戲劇場面。此劇名為「第二」是因原作者另有一部更傳統性的牧羊人劇。《第二牧羊人劇》為《威克菲連環劇》32部中的第13部，因劇本由唐奈來（Towneley）家族保存至今，故又名《唐奈來連環劇》（Towneley Cycle）。

作者在此劇中大膽的將一個民間故事與聖經中耶穌降臨的故事相互融合，並且呈現前後呼應的形式，為日後主副情節交替的戲劇形式原則奠定了基礎。

二、道德劇（morality play）

(一)**特色**：道德劇具有警世教誨的作用，目的在作道德的教化，劇作主要講述靈魂得救或失落的過程及原因，處理人心靈中的七大罪（指傲慢、嫉妒、暴怒、懶惰、貪婪、暴食與淫慾）及善、惡掙扎等道德誘惑。道德劇最早出現於12世紀，在1400～1550年間到達巔峰。英國的道德劇都在戶外以活動舞臺的形式演出。

道德劇的特色是以具體的符號或物件等標誌表達抽象的觀念，

例如王仗代表王權、心代表愛、鴿子代表和平，並以擬人化的手法表達善良、罪惡等抽象的概念或教會機構，所以也被稱為「寓意劇」（allegorical plays）。

道德劇在16世紀時被世俗化的新題材所取代，且因戲劇邁向專業化，為了納入小型職業劇團演出的劇目，於是逐漸轉型，成為世俗戲劇與宗教劇的中介橋梁。

道德劇《每個人》的劇本首頁

(二)**經典名劇**：現存最早的道德劇是德國女修道院的院長黑爾迪佳德（Hildegard）於約1155年用拉丁文寫的《美德祭》（Order of Virtues），劇情敘述靈魂的得救。英國的第一部道德劇是《生之倨傲》（The Pride of Life, 約1400年），而目前尚存最早的道德劇是《堅毅城堡》（The Castle of Perseverance, 約1452年），全文有3,700行，是道德劇中最長的一部。劇中以城堡代表人的靈魂，並將「世界」、「憐憫」等含意擬人化，描述城堡受到魔鬼各種誘惑及攻擊，最後得到上帝的慈悲與憐憫。

英國道德劇中最著名的是《每個人》（Everyman）。作者不詳，約作於英王愛德華四世（1461～1483年）時期，全劇約 920 行，以寓意化手法講述人面對死亡的種種準備，強調人在生命終結時只有自己孤獨的進入墳中，所有一切都將離他遠去，只有善行能拯救靈魂。另外，日耳曼及神聖羅馬皇帝弗來得列（Frederic Barbarosa）則利用道德劇《反基督劇》（Play of Antichrist）作為政治宣傳工具。

美德祭

黑爾迪佳德的《美德祭》的演出地點在修道院，演出時祭壇上會有一個象徵上帝及太陽的物件，下方的梯子上聚集了扮成雲彩的人物象徵謙卑，還有16個象徵美德的角色，如代表羞愧的百合花、代表信心的流水、代表忍耐的柱子等，以具象的物體傳達概念，加深信徒的道德教誨。

中世紀圖畫中的女修道院長黑爾迪佳德與僧侶

三、神蹟劇（miracle play）

㈠特色：神蹟劇的內容通常與聖徒、童貞瑪利亞、神蹟有關。英國原以「神蹟劇」泛指所有宗教戲劇，但這些劇作的故事未必與神蹟、宗教有關，大多改編自通俗文學，唯一的共同點是劇中所有問題最後都由聖母瑪利亞化解。15世紀後劇本大量累積，為求方便才加以

分門別類。

(二)**作品：**最早的神蹟劇是作於13世紀的《聖尼古拉斯》（Saint Nicholas），劇情描述4世紀一位樂善好施的主教尼古拉斯，當他得知某個貧困家庭有3個女兒淪為娼妓，於是從窗戶丟進黃金，使他們可以改善生活，並擁有美滿

這幅作於1425年的畫，描繪了聖尼古拉斯從窗戶丟入黃金的故事

的婚姻。《聖尼古拉斯》一劇中，時空錯亂、古今並置，還穿插當時法國酒店裡的笑鬧。笑鬧與聖蹟並存，這是中世紀戲劇常見的特色。由於這個傳說故事，直到現在每逢尼古拉斯的紀念日，人們還會相互送禮，據說也是聖誕老人的由來。

四、聖徒劇（saints play）

(一)**特色：**聖徒劇的劇情著重聖徒的行蹟與善行，由於內容多與神蹟劇相似，因此常易混淆。

　　基督教在傳播初期，挪用許多異教的節日作為聖徒的紀念日，西歐各地的行會或區域也會選擇特定的聖徒作為全體成員共同的楷模和保護者。如果教堂擁有某位聖徒的遺體或遺物，亦會成為信徒

朝拜之地,除了可帶來觀光收益、增進區域繁榮與聲譽,更能促進成員間的認同。聖徒劇便順應此潮流,將聖徒的言行事蹟在節日中演出。

㈡**作品**:目前英國保存良好的聖徒劇是作於15、16世紀的《抹大拉的瑪莉亞》(Mary Magdalen)及《聖保羅的皈依》(The Conversion of St. Paul),法國保存的聖徒劇則達100部以上。

五、耶穌受難劇(Passion play)

㈠**特色**:12世紀末,法國的修道會為了深入民間傳道,於是透過戲劇

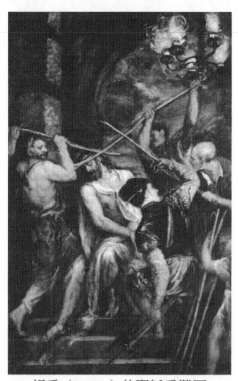

呈現耶穌的人性與救贖,強調耶穌為了洗滌人類的原罪而承受被釘死在十字架上的苦難,於是發展出耶穌受難劇。耶穌受難劇源自法國,描述耶穌從被捕到被釘在十字架上的過程,法國的耶穌受難劇內容與英國的神祕劇相當接近,兩者的差異在於英國是以演出的單位命名,法國則是從戲劇講述的主角命名。

提香(Titian)的耶穌受難圖

㈡**經典名劇**:15~16世紀巴黎演出的《受難神祕劇》(Mystere de

la Passion）是其中最受歡迎的名劇，劇本有35,000行詩，須花費4天才能全部演完。劇情從創世紀開始，接著進入報佳音的橋段，重頭戲則是耶穌的復活與顯靈。此劇演出時排場極為盛大，改編版本多至數百部，演出近半個世紀而不墜，可見當時風靡的程度。

３ 世俗劇

莊園制度瓦解後，中產階級興起，他們為了展示自己的財富而雇用藝人演出戲劇。12世紀大學成立後，拉丁文成為歐洲學生在入學前必學的語文。學者們模仿羅馬的喜劇編寫新劇，促進戲劇發展，增進表演的效果，世俗戲劇於是產生。世俗劇可概分為三大類，以下將詳細說明。

一、民俗劇（folk play）

民俗劇的內容大多包含舞蹈、鬥劍或與死亡主題相關的異教豐饒儀式（fertility rites），當時由業餘人士表演，演出時間則在聖誕節。民俗劇中最有名的是羅賓漢與聖喬治兩個人物的故事。

騎士是中古時代的產物，此為騎士的受封儀式

二、鬧劇（farce）

　　鬧劇以法國及德國南部最為流行，起源於法國法律界基層人員每年固定舉行的活動，題材多從法律事件汲取，充滿幽默的對白和滑稽的動作，14世紀在巴黎廣受觀眾歡迎，也得到充分的發展。由於表演精采，15世紀時連國王和樞機主教都來欣賞。

　　法國中世紀的鬧劇都用詩體寫成，約有3、4百行，角色約3、4個，至今還保留150部以上的作品。故事大多遵循一報還一報、騙人者反被人騙的固定模式。

　　目前保存最早的鬧劇是《男童和瞎子》，而15世紀最著名的鬧劇則是《比爾・巴特蘭》（Pierre Pathelin）。

三、插劇（interlude）

㈠**特色**：插劇的形式源自早期流行的辯論，用來穿插在漫長的宴會中娛樂賓主，並展現作者學養的一種短劇。

　　插劇與儀式劇的插劇不同，一般也稱為「世俗插劇」（secular interlude），插劇的開端可能是當時的藝人在探索表演內容或方法時所發展出來的。12世紀左右，有人將此種辯論形式編寫成不具宗教性質，內容活潑風趣又帶點嚴肅的戲劇形式。16世紀以後，插劇泛指一切的短劇。莎士比亞及一些劇作家也常運用這種嚴肅有趣的穿插情節。伊莉莎白時代職業劇團興起以後，插劇逐漸淡出，至1580年代則完全消失。

㈡**早期名劇**：早期最有名的插劇是《福金斯與路可麗絲》（Fulgens and Lucrece），它的原型是一篇用拉丁文寫成的論文，主要在討論氣質高貴的問題。它是由麥德維爾（Henry Medwall）於1497年在倫敦樞機主教的宮廷演出，以娛樂外交使節。麥德維爾是一位牧師，他順應當時的風氣，以插劇娛樂嘉賓的同時，也展現自己的學養，並促進國際文化的交流。

㈢**名劇作家**：插劇最重要的作家是英人黑伍德（John Heywood, 1497～1580年）。他畢業於牛津大學，曾於亨利八世時擔任樂師將近10年，之後以教授音樂和詩文為生。黑伍德的插劇都是獨幕短劇，對話幽默風趣、不說教。這些短劇是中世紀戲劇過渡到文藝復興戲劇的重要里程碑。

他最著名的一部插劇是《四大行當》（The Four P's）。約在1520年於宮廷劇院演出。《四大行當》劇中的4個角色都以「P」開頭，包括朝聖者（Palmer）、賣贖罪券的教士（Pardoner）、藥販（Pharmacist）和小販（Pedlar）。故事敘述4人競相誇耀自己的職業最有貢獻，由於爭論不休，最後決定比賽看誰最能吹牛。

麥德維爾、黑伍德以及其他的插劇作家都受過良好的教育，與宮庭及貴族關係良好。他們為權貴提供娛樂，也受到庇護與支持。

三　演出特色

　　中世紀的戲劇依隨著教會而開展，早先在教堂內演出，後來逐漸移出室外，室內的演出可分為景觀站與表演空間，室外的演出則以彩車的形式進行。

 教堂內的戲劇

一、演出目的

　　中古時期的教會發展戲劇的目的，是想藉由戲劇表演讓宣教更加生動，並使一般百姓更為熟悉教會使用的拉丁文，於是戲劇性的插劇應運而生。

二、題材與演員

　　聖經新、舊約豐富的故事提供了大量戲劇題材，並將各宗教節日的故事改編成戲劇演出，但最重要的演出內容仍是復活節與聖誕節。初期的演出多是插劇的形式，通常只有大教堂或修道院才有能力搬演，戲劇演出需要的演員及幕後工作人員都由教士充任，有時連觀眾也是教士。

三、舞臺空間

教堂內的舞臺空間包括景觀站與表演空間兩部分。景觀站是裝置場景的固定區域，有些是長型，有些則是環型，以簡單的布景象徵事件發生的地點。不同的景觀站代表不同的地點，演員便依著劇情需求，沿著景觀站，一站一站的演出。

由於室內場地空間有限，演員的表演活動很難施展，因此便延伸運用到景觀站附近的區域，形成一塊公共的表演空間。表演空間的四周圍繞著一

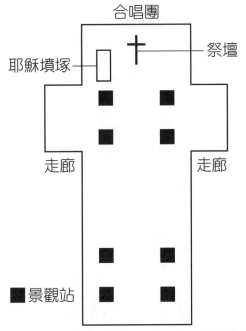

中世紀教堂的舞臺陳列方式。景觀站設在教堂四周，中間空出來的地方則成為演員演出與觀眾觀賞的場地。每個景觀站都是獨立的，觀眾依循故事發展，順著景觀站一站一站往下觀賞

連串的景觀站，雖然景觀站各有不同，但演出使用的場地都一致。現存最早的宗教劇代表是《你要找誰》一劇的片段，該劇約作於925年。

❷ 教堂外的戲劇

一、發展成因

13世紀以後，戲劇演出開始轉往室外發展，主要原因有二：一是隨著舞臺技術的繁複，室內空間已無法負擔大規模場景的需求；其次，型式龐大的戲劇演出已對教會的儀式造成干擾。

中世紀的彩車

最初，戲劇在教堂的西門外上演，舞臺通常緊靠著建築物的狹長型平臺構成。後來，發展出彩車（pageant wagon）這種形式的活動舞臺。彩車的演出內容通常是連環劇形式，負責演出的單位也從教會轉向世俗團體。

二、表演形式

當時在英國上演的連環劇通常是基督聖體節（Corpus Christi）慶典的一部分，這個節慶的特色是把象徵基督血肉的酒與餅聖餐禮巡迴整個城鎮。戲劇由公會負責製作演出，但劇本須先經過教會審核批准，然後由鎮議會保存，若是違反規則，則會遭到罰款處分。

(一)彩車：演出連環劇所使用的彩車是由馬匹拖著車廂的馬車，一般分為上下兩層，上層是舞臺，下層是演員的休息室及化妝室。演出所需的道具都裝載在彩車中。彩車的大小以能通過市鎮街道為準。表

演方式與室內演出雷同，將彩車拉至某個空地邊上當做景觀站，即可演出。

(二)**舞臺**：中世紀的戲劇通常都有天堂、煉獄（人間）和地獄三個層面，以水平或垂直的方式呈現。天堂在上方或右方，地獄在下方或左方，煉獄（人間）則在中間。

(三)**演員**：此時尚未出現專業演員，不過會聘請有經驗的演員或相關技術人員來指導演技或舞臺技術，成為日後演出人員專業化的濫觴。

❸ 舞臺特效

一、特殊機關

中世紀的戲劇有著華麗壯觀的舞臺效果，結合聖經的神蹟故事與教義，更能打動人心，於是產生了「地獄嘴」，以及耶穌在水上行走或自地上飛昇到教堂頂端等特效。地獄嘴的設計是做成一個怪獸大嘴的裝置，在大嘴內裝設煙管，讓煙火瀰漫四周製造氛圍，有時還製造從地獄深處傳來哀號聲的音效。

這類演出廣受大眾喜愛，於是舞臺

耶穌傳教的過程中，常以神蹟教化信徒，也成為後世戲劇演出的題材

出現大量的機關，大部分機關須從舞臺下方操控，舞臺表面則設計許多小活門，供演員及道具進出，此即日後「陷阱門」的前身。如果需要神降臨或飛翔的場面，便在鄰近的建築物搭設滑輪和纜索，利用懸吊系統製造飛行效果。設於舞臺上方的機關則以繪有天空或雲彩圖案的布幕來遮蔽。歐洲大陸因採用固定式舞臺，所以使用了比英國彩車更多、更精巧的舞臺機關。隨著舞臺效果日益精緻複雜，於是舞臺監督與機械技術師等專業人員便應運而生。

二、服裝造型

天堂、人間和地獄三層面的角色各有不同的服裝以資區別，演出聖經人物時，通常穿戴教會的服飾，如上帝的角色會穿著高階教士的服裝來顯示崇高與莊嚴，天使的袍子背後則裝戴著翅膀，聖彼得是以其開啟天國的鑰匙來代表身分。因此當觀眾看到象徵物，就可以立刻認出演員所飾演的角色。

大多數角色穿著的是傳教士、軍人及平民的服飾，非宗教人士則穿當時的日常服裝。服裝造型最具想像力的是魔鬼一角，魔鬼帶著面具，模樣是動物的頭長著驢耳朵及彎角，有的還配上尖嘴，服裝上有翅膀、爪子或尾巴。

三、音樂

音樂在某些戲劇裡具有重要的任務，主要是填補戲與戲之間的休息空檔，通常由職業音樂家擔任演奏。

文藝復興戲劇

一　時代風尚

佛羅倫斯的聖母百花大教堂是典型的文藝
復興建築

文藝復興時期是近代與黑暗時代的分界期，我們很難為文藝復興時期畫下一個開端或結束，因為這時代的思想轉變是循序漸近的，它涵蓋的地區也非常廣。循著歷史的軌跡來看，文藝復興時期思想轉變的面向非常多元，包含自然科學、文學、音樂、藝術及建築等。

「文藝復興」（Renaissance）的意義是「復活」或「再生」，意指古典希臘與羅馬的文學與藝術被重新挖掘出土，重新被研究及討論。這些古典文藝所透露的精神被歸納為人文主義（humanism）。而人文主義的內涵，有人認為是尊重個人，珍惜此生此世，因而不同於中世紀的神學；也有人認為它指的是科學的、實用之外的知識與學養，因而也異於後世。

梵諦岡西斯汀大教堂的棚頂畫是文藝復興美術巨匠米開朗基羅（Michelangelo）的名作

　　文藝復興從14世紀的義大利開始發展，這波思想改革風潮於16世紀到達了巔峰。促成文藝復興的因素之一，是1453年東羅馬帝國滅亡後，大批吸收東方文化的人們紛紛逃往義大利，這些人保留著古羅馬帝國的精神，揉合東、西兩方的文化及傳統，進而萌生新思維，不斷在各方面求新求變。在表演藝術上，英國的劇作家與劇作及義大利的舞臺發展均為後世帶來重要的影響。

① 義大利的文藝復興

一、古籍再獲重視

　　文藝復興源自於思想的轉變，從過去對神的崇拜、靈魂的救贖，逐漸關注在當下的生活，也醒悟中古時期不切實際的思想，於是開始向古典書籍尋找出口，希臘羅馬的文學劇作重新被提出來探討。西元1453年君士坦丁堡淪陷後，研究古籍的學者帶著古希臘羅馬的文學奔逃到各地。到了1465年，印刷術促成古典劇目的流傳，古希臘羅馬的劇作接連的印刷出版，從羅馬的普羅特斯、泰倫斯、西尼卡到希臘的索福克里斯、尤里皮底斯及伊思奇勒斯的作品都廣為流傳。當時有許多自詡為批判家的人深入研究羅馬詩人荷瑞斯（Horace）的《詩的藝術》（The Art of Poetry）及古希臘哲學家亞里斯多德（Aristotle）的《詩學》（Poetics），批判家從這兩部作品歸納分析，建立起新古典

理論。

二、戲劇發展蓬勃

㈠**宮廷與學院推波助瀾**：古希臘羅馬的劇場也是當時受到注目的焦點，羅馬建築師維蘇維斯（Vitruvius）於西元前15年所寫的《建築學》（De Architecturea）再度成為建築美學的重要教材。戲劇方面，原本只是被古希臘羅馬的劇本吸引，後來越發引起表演的興趣，於是各宮廷、學院開始投入演出。宮廷的資助促成戲劇的延續，學院除了演出外，還深入研究探討建築及戲劇，更有助於理論的傳播。當時的戲劇演出多參考古典劇作或是模仿古典作品，例如將鬧劇題材套進古典戲劇形式的《曼達拉哥拉》（Mandragola）一劇，在當時就頗受歡迎。

維蘇維斯向奧古斯都大帝介紹《建築學》的情景

㈡**衍生田園劇（pastoral drama）、幕間劇（intermedio）與歌劇（opera）**：約1540年，義大利喜劇的規模已經建立，喜劇作家的作

品後來也逐漸影響英國和法國戲劇的發展及轉變。義大利的戲劇除了喜劇、悲劇，也發展出「田園劇」，田園劇的人物及背景類似希臘的撒特劇，但是更著重情感的抒發及起承轉合。不論喜劇、悲劇或田園劇，通常只用一種布景，為了滿足觀眾的需求，15世紀末開始發展出「幕間劇」。

幕間劇雖也取材自神話故事，但是劇情則挑選更有戲劇張力與特殊效果的部分，同時加強音樂和舞蹈的呈現。由於幕間劇廣受歡迎，後來發展為將各個互不相連的片段串連，甚至與主戲合而為一。不久，幕間劇逐漸被歌劇取代，因為它擷取了幕間劇的諸多特點。歌劇的原型為希臘悲劇，是由一批學院的研究生發展而成，自1597年誕生後就深深影響義大利，甚至傳播至整個歐洲，變成風行一時的表演形式。

㈢新式舞臺與劇院：戲劇的興盛帶動舞臺及劇院。受到維蘇維斯著作的影響，劇院設在長型室內建築物裡，並保留樂隊的區域，建築風格接近羅馬劇場。舞臺布景的設計也因當時對透視法的濃厚興趣，利用透視法創造空間感與距離感，讓舞臺變得更廣，同時在天花板上做特殊處理，使視覺產生更深更遠的效果。

16世紀時的布景設計師大多為宮廷建築師轉任，所以許多布景都做成立體式，直到17世紀，布景平面化之後才得以作換景的變化。

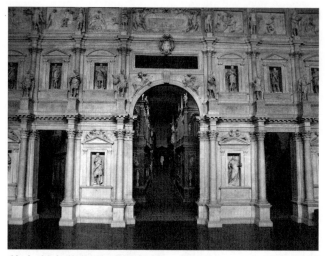

義大利文藝復興時期的第一座劇院——奧林匹克劇院內的舞臺後牆，雕刻十分精緻

文藝復興時期的第一座劇院是位於維琴察（Vicenza）的奧林匹克劇院（Olympic Theater），它原是為了戲劇研究而興建，建築符合維蘇維斯的建築法則，也深受透視法影響，但完全固定的布景卻無法長久吸引觀眾目光。1618年，第一座永久性畫框式舞臺劇院——發納斯劇院（Teatro Farnese）於帕馬（Parma）建立，成為後世劇院的原型。

劇場與劇院

「劇場」也常有人說「劇院」，指的是一個永久性建築的表演場所，通常概括了室內或戶外的表演場所，劇院跟劇場的解釋非常雷同，但是劇院通常只用來稱「室內的表演場所」。事實上，劇場這詞彙是源自於theatre或是theater這

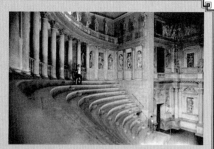

奧林匹克劇院的內部

個英文單字，而它最早是從theatron演變而來，是指古希臘劇場中那些階梯上的觀眾席，延伸的用法是表示「看表演的場所」，最後才被後人統稱為表演場域，也就是劇場。

文藝復興時期的義大利戲劇種類，詳見表一。

表一　文藝復興時期的義大利戲劇種類

喜劇	1.歐洲作家中，義大利作家最早熟諳拉丁喜劇技巧，用於寫作新劇本 2.1450年義大利的喜劇已經建立規模，作品影響英法之後興起的戲劇 3.代表作家： (1)亞里奧斯多（Lodovico Ariosto, 1474～1533年），第一部以義大利文寫成的喜劇為《卡莎利亞》（Cassaria） (2)馬基維利（Niccolò Macchiavelli, 1469～1527年）最受歡迎的喜劇是《曼達拉哥拉》
悲劇	代表作家： 1.崔西諾（Giangiorgio Trissino, 1478～1550年） (1)第一部以義大利文寫成的悲劇為《蘇逢尼斯巴》（Sophonisba, 1515年） (2)取法希臘，但不取法西尼卡，影響力被辛西奧削弱許多 2.辛西奧（Giambattista Giradi Cinthio, 1504～1573年） (1)代表作品《歐巴榭》（Orbecche, 1541年）為西尼卡式的復仇劇，也是搬上義大利舞臺的第一部方言悲劇 (2)後繼者成就雖不如辛西奧，但重建了自羅馬時代便荒蕪的悲劇格式
田園劇	1.類似希臘時代的撒特劇，採用田園背景，有女神、牧人等人物 2.把重點放在細緻的感情、微妙的情緒和浪漫的愛情故事 3.代表作品： (1)塔索（Torguato Tasso, 1544～1595年）的《阿米達》（Aminta, 1573年） (2)顧瑞尼（Giam Battista Guarini, 1538～1612年）的《忠實的牧者》（The Faithful Shepherd, 1590年）

幕間劇	1.在普通戲劇的兩幕之間演出 2.取材自神話，每個人物都被賦予寓言式的解釋 3.音樂和舞蹈占很重要的分量 4.初期的各個幕間劇之間並無關連，後來才聯合起來與主戲合為一體 5.後來被歌劇取代
歌劇	1.發源於佛羅倫斯的卡梅拉塔（Camerata）劇院，為專門研究希臘悲劇的學院 2.從希臘戲劇中的歌隊發想，於1597年左右誕生 3.1600年之後風靡全歐洲，此後義大利的戲劇思想，便以歌劇輸入歐洲各國
藝術即興喜劇	1.演員皆為藝術家或職業演員 2.以演員為中心，為唯一的要素，演員必須具備高度才華於任何場合中即興演出 3.腳本只有簡單的情節綱要與結局，視需要增添枝節 4.演員演出固定角色，分為三類典型：情侶、專業人士、僕役 5.代表劇團為哲羅希（I Gelosi）與艾切希（Gli Accesi） 6.現存的藝術喜劇腳本約有8百種，只有情節大綱。風行兩百餘年，對後世劇作家影響很大，尤其是法國的莫里哀

伊莉莎白時代的英國

一、貴族支持劇團發展

　　15世紀時，英國已有不少劇團，那些依附在王室貴族的劇團雖屬較高的社會階層，卻仍被視為奴僕。直到1572年訂定法律規定演員須從貴族或兩名司法官處獲取執照，才正式承認演員一職，後來更放寬到各地官員都可以核發執照，於是劇團紛紛投靠王室貴族，拿到執照的劇團也逐漸增多。

英國戲劇的發展與貴族的保護有很大關係，因為劇團必須先得到貴族的保護並以該貴族之名作為劇團名稱，再加上宮廷娛樂主管所核發的執照，才能合法經營。當時英國中產階級對戲劇心存懷疑，認為劇團的運作破壞了踏實工作的生活態度，但由於貴族的保護，使劇團得以順利運作，不過在舉辦活動上，仍須獲得中產階

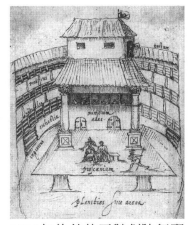

1596年倫敦的天鵝劇院舞臺演出的情景圖

級組成的議會通過。劇院以倫敦為中心指標區域，而反對聲浪最大的也在此處，地方官員的反對手段層出不窮，迫使劇院必須建在倫敦市區以外，才能避免倫敦市議會的法律干涉，儘管如此，劇場的發展還是在中央政府保護下持續進行，並在1580年奠定了劇場的根基。

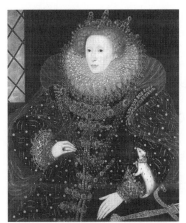

伊莉莎白女王統治英國期間，是英國的黃金時代

二、英國戲劇第一推手——伊莉莎白女王

英國戲劇的發展首要歸功於伊莉莎白女王，她自小接受良好的教育，對各國語言也有研究，精通英語、法語、義大利文、西班牙文、拉丁文和希臘文。伊莉莎白女王統治英國將近45年（1558～1603年），將英國文化帶向巔峰，文學方面更是花繁果碩。

三、學校與法學協會致力研究推展

不過單憑女王一人力量仍嫌不足，15世紀初到16世紀，英國人開始對古希臘羅馬的文學感興趣，戲劇成為學校及大學研究的教材，從基本的研讀排演到仿寫劇作，最後在劇本中加入英國的題材。早期的劇作都是在學校中完成及演出，學校訓練出來的劇作家更是清楚了解古典劇的結構與形式，所以學校可說是推展英國劇作的重要一環。

這種「學校劇」的發展可以分為三個階段：

㈠首先是以拉丁文研讀古羅馬劇作家普羅斯特、泰倫斯、西尼卡的劇本，並以拉丁文搬演。

㈡第二階段則是開始直接模仿前述作家風格，創作拉丁文及英文的劇本。根據有限的資料顯示，尤達爾（Nicholas Udall, 1505～1556年）的劇本《誇口的道伊斯特》（Ralph Roister Doister）及劇作者署名「斯先生」（Mr. S）的劇本《老婦葛頓的針》（Gammer Curton's Needle）都是此時期的作品。

㈢最後則是將劇作時空背景轉化為英國的題材與背景。

另外的重要推手則是法學協會（Inns of Court），法學協會的成員大多來自中上階層，對古典文學特別感興趣，他們也嘗試編寫劇本及演出，並於1561年為伊莉莎白女王演出第一齣無韻詩（blank verse）的英文劇，成為英國第一齣正規悲劇。

當時英國的職業劇團對戲劇的影響更是透澈入裡，他們擷取古典

文學的優點及學問，加上英國的風情、道德的抽象概念或神話人物，偶爾再加入鬧劇的原型，呈現多樣性的特色。英國最重要、最受矚目的劇作大約都產生於1580～1642年。

　　綜觀義大利的文藝復興，先從古希臘羅馬戲劇的復興，進而發展出畫框式舞臺、透視法的布景、特殊效果的建築機關以及風靡歐洲的歌劇；英國的文藝復興則在伊莉莎白女王帶領下，對於古典文學的鑽研，從學校學院、法學協會到職業劇團，逐漸培養劇作家人才，並發展出多樣性的劇作。兩國的發展分析，請參見表二。文藝復興所帶來的影響非一時一地，對後世文化均有著深重的影響。

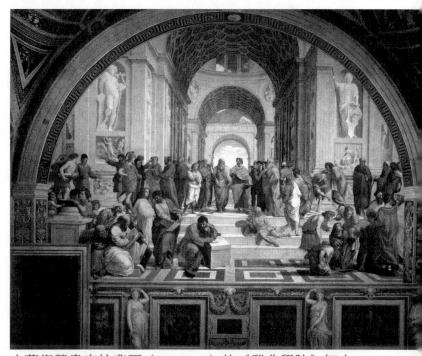

文藝復興畫家拉斐爾（Raphael）的《雅典學院》把古希臘羅馬和當代義大利的50多位不同時期哲學家、藝術家和科學家薈萃一堂，表現對人類智慧的讚美，流露學術自由的氣氛

無韻詩

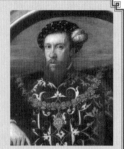

　　任何不押韻腳而有固定音步（feet）的詩體都可稱為無韻詩，又稱為白體詩或素體詩，是最常見的英國詩體之一。第一個使用無韻詩體的是亨利·霍華德（Henry Howard），即薩里伯爵（Earl of Surry, 1517～1547年），馬婁（Christopher Marlowe）的悲劇《浮士德博士》（Doctor Faustus）即是用此方式寫作。無韻詩能突破韻

亨利·霍華德

腳的限制，易於抒發自由奔放之情，但使用此詩體並不容易，必須運用其他技巧以增強詩行的節奏感和音樂性，如抑揚格、句中大頓（caesura），跨行句（run-on, 或enjambmant）等。莎士比亞（William Shakespeare）是最常使用此詩體的作家之一。

表二　文藝復興的義大利與英國戲劇發展分析

文藝復興	
約自1453年東羅馬帝國滅亡開始，一群帶著古典文學手稿的學者奔逃到各地而引發其他地區對古典文學的興趣，印刷術的發達也讓更多經典的古典文學得以傳播遠方。發展地區及面向很廣泛，但單以戲劇來看，義大利及英國是戲劇發展的重要地區。	
義大利	英國
1.從古典劇發展而成： 　(1)田園劇 　(2)幕間劇 　(3)歌劇 2.維蘇維斯的《建築學》及透視法推動劇院設計的革新： 　(1)透視法的布景 　(2)特殊建築機關 　(3)畫框式舞臺（後世劇院原型）	1.職業劇團出現（1572年） 2.培養劇作家的搖籃： 　(1)學校學院：致力研究古典劇的結構 　(2)法學協會：推出第一齣正規悲劇、第一齣英文無韻詩劇 　(3)職業劇團：促成劇本多元化

二　作家群像

　　本章將介紹英國文藝復興時期的三位代表性劇作家，以及義大利的藝術即興喜劇。談到文藝復興時期的劇作家，首推第一人當然是莎士比亞，其實在莎士比亞之前就已經有優秀的劇作家了，從莎士比亞的劇作也可以看見其他劇作家對他的影響。以下先認識莎士比亞前的兩位劇作家，看他們的優秀如何更彰顯莎士比亞無可取代的地位。

　馬婁

一、短促、神祕的人生

　　馬婁（1564～1593年）的父親是鞋匠，母親則是一名教士的女兒。馬婁出生在坎特伯里，並在劍橋大學受教育。馬婁的生平充滿神祕的色彩。據説他在大學第4年開始經常翹課，是因加入女王的祕密情報組織。這個

馬婁

祕密組織的首領是國務大臣威辛漢爵士（Sir Francis Walsingham），他訓練許多優秀的間諜藏身在各處小酒館以獲取資訊，也包括監視天主教學生。在這段時間，馬婁曾多次惹事被捕，連劍橋大學也一度拒

絕承認他的學位資格，最後是在女王樞密院的說情之下才順利取得學位畢業，樞密院甚至建議校方以「效忠英女王」的原因頒獎給馬婁。因此似乎可以確定馬婁加入祕密組織一事。

馬婁的死亡亦十分離奇，他29歲那年在一家小酒館外與人發生爭執，男子英格拉姆因自衛將匕首刺進馬婁的眼睛，導致馬婁流血過多而亡。後世學者在研究時發現事發當時還有另兩名祕密組織的成員，因此認為馬婁的死很可能是祕密組織高層所下的命令。由於威辛漢爵士在馬婁死前3年突然過世，祕密組織內部面臨權力鬥爭，馬婁很可能是權力鬥爭下的犧牲品，但也可能是因身為祕密組織間諜的一分子，知道太多內幕的下場。另外，有人推測馬婁的死只是個假消息，其實他仍持續創作劇作，並以同年出生的莎士比亞為名對外發表。這些傳言使馬婁的人生顯得懸疑，令人好奇。

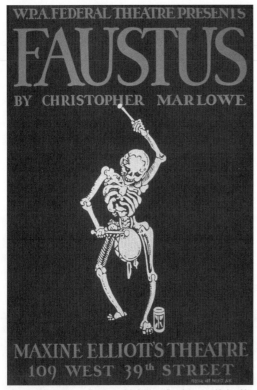

馬婁的劇作《浮士德博士》於20世紀搬上美國劇院演出的海報

二、天才型劇作家

馬婁在大學畢業後才投身

創作，雖然創作時間不長，卻是莎士比亞投身劇本創作前最優秀的悲劇作家。馬婁所有作品都在5年內完成，可說是天才型劇作家。他曾為公共劇場寫過4齣無韻詩劇，分別是《帖木兒》（Tamburlaine）、《馬爾他的猶太人》（The Jew of Malta）、《浮士德博士》及《愛德華二世》（Edward II），其中奠定他劇壇地位的是《帖木兒》。他在這些劇作中以無韻詩的體裁精采的表現各種人物性格、人性的欲望和野心，充分顯示文藝復興時期的精神，也為後輩建立了基礎。他的《愛德華二世》也是經典之作，這部劇作取材於英格蘭、蘇格蘭與愛爾蘭編年史，劇本對於歷史的描述，節奏快且內容複雜，以人物為切入點，強調歷史和人物並重，有時加入虛擬人物，似虛似真，這樣的手法可說為歷史劇開創了一條新的道路。

2 李利

一、大學才子派代表

　　李利（John Lyly, 1554～1606年）與馬婁同樣被歸類為大學才子派，這是針對16～18世紀英國劇作家所做的分類，指的是曾接受過人文主義教育的青年知識分子。大學才子派奠定了英國戲劇的基礎，更將戲劇推展到一個新境界。李利家學淵源，祖父是一名作家，曾編纂過拉丁語法的教科書，據說莎士比亞就讀的學校也使用這部教材。

二、散文喜劇奠定文壇地位

　　李利受家庭的影響接受高等教育，先後進入牛津及劍橋大學就讀，也立志投身藝術文學。他的創作多為散文喜劇，並以此奠定文壇地位。李利散文喜劇的文體細膩文雅，雖然主題都取自神話故事，但仍以人為出發點；故事背景常發生在如桃花源般優美的境地，各方面都力求精緻典雅。

布萊克（Blake）的畫作《妖精之舞》，是以《仲夏夜之夢》的故事為創作靈感

　　李利的作品廣受觀眾喜愛，同時也影響了後來的莎士比亞，如莎士比亞的喜劇《第十二夜》（Twelfth Night）或《仲夏夜之夢》（A Midsummer Night's Dream），都可見到李利的影子。大學才子派將英國的戲劇推展到成熟階段，馬婁的悲劇及李利的喜劇，都是莎士比亞仿效的楷模，他們也將莎士比亞推向一個無以超越的巔峰。

　　李利是以喜劇奠定劇壇上的地位，他著名的喜劇有《昂狄米恩》（Endymion）、《邦比媽媽》（Mother Bombie）、《亞歷山大和坎巴絲帕》（Alexander and Campaspe）等劇。

③ 莎士比亞

一、身世如謎

莎士比亞（1564～1616年）出生在英格蘭的史特拉福鎮。關於他的生平有不同的說法，有一派人認為莎士比亞只在文法學校受過教育，因此懷疑他能創作含括聖經、民間信仰、動植物、地理風俗、心理學、哲學等各個面向的劇作，甚至認為當演員的莎士比亞和劇作家的莎士比亞是截

莎士比亞肖像畫

然不同的兩個人。雖有眾多臆測，但在此僅針對史上有記載的部分做描述。

二、雜役到劇作家

莎士比亞的父親是一名商人，母親是富家千金，莎士比亞4歲時，父親擔任市政廳首席參事，但不久家道中落，13歲時被迫輟學去當屠夫的學徒，18歲就娶了大他8歲的安妮·海瑟威，共生育3名子女。1585年莎士比亞離開家鄉到倫敦，直到1613年退休後才回到史特拉福鎮。莎士比亞到倫敦的這段期間，正是他投身演員及劇作家的時期，他原在劇院門前為貴族顧客看馬，後轉為劇院雜役、劇團演員、劇作家，1599年已晉身為倫敦環球劇院（Globe Theatre）的主權人、宮內大臣劇團的演員兼導演、劇作家。莎士比亞大約於1590年開始劇本創

作，旋即在倫敦成名，他的作品包括10齣歷史劇、9齣喜劇、8齣悲劇及10齣悲喜劇（傳奇劇），共計約37齣，大多取材自古典劇、歷史及神話故事。

三、作品

　　1590～1613年是莎士比亞劇本創作的高峰，前期以喜劇及歷史劇為主，後期則以悲劇、悲喜劇為主。

㈠**歷史劇**：莎士比亞的歷史劇將英國歷史上許多繁複的事件串連、融合成一齣戲劇，雖然其基礎架構受了基德（Thomas Kyd）和馬婁的影響，但是在《理查二世》（Richard II）、《理查三世》（Richard III）、《亨利六世》（Henry VI）及《亨利八世》（Henry VIII）中都可以看見他高超的連結創作能力。莎士比亞的歷史劇風格，前期多以詩體寫成，後期則呈現散文戲劇，如《亨利四世（上）》（Henry IV, part 1）、《亨利四世（下）》（Henry IV, part 2）及《亨利五世》（Henry V），不但劇中人物更加複雜，也靈活交錯詩體及散文，吸引觀眾進入劇情。

㈡**喜劇**：莎士比亞的喜劇風格也非常多元，早期偏向古典喜劇及義大利喜劇，並未獲得觀眾熱烈的喜愛，直到轉為浪漫喜劇，才受到廣大迴響，如帶著神話色彩的《仲夏夜之夢》、以伊莉莎白時期商人為背景的《威尼斯商人》（The Merchant of Venice）、帶點黑暗卻又充滿鄉村氣息的《皆大歡喜》（As You Like It）及《無事煩惱》

（Much Ado About Nothing）、《第十二夜》等都是他經典的喜劇
代表。

(三)**悲劇**：莎士比亞的悲劇最能展現他的才氣，運用的課題及手法相當
廣泛，如描述青春期愛戀與家族對立間矛盾的浪漫悲劇《羅密歐與
茱麗葉》（Romeo and Juliet）、擁有經典獨白「To be or not to be,
that is a good question」（存在或不存在，這是個問題。）的《哈

姆雷特》（Hamlet）、
因忌妒而結束妻子性命的
《奧塞羅》（Othello）、
放棄王權卻導致家人悲慘
遭遇的《李爾王》（King
Lear），還有劇情緊湊最
終被自己野心吞噬的《馬
克白》（Macbeth），都
是不朽的名劇。

(四)**悲喜劇（傳奇劇）**：莎士
比亞的悲喜劇寫於創作晚
期，內容比他過去的喜劇
多了許多嚴肅的話語，劇
情內容上雖也發生不少

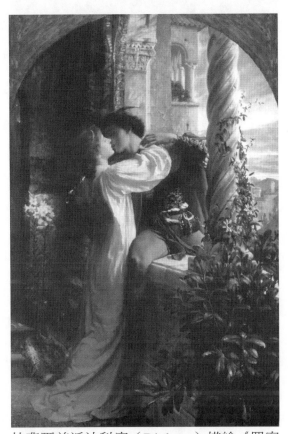

拉斐爾前派迪科塞（Dicksee）描繪《羅密
歐與茱麗葉》中著名的約會橋段

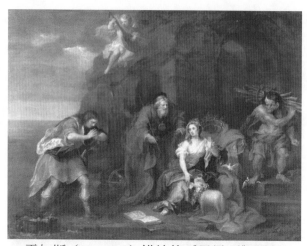

霍加斯（Hogarth）描繪的《暴風雨》場景

悲劇，但結尾都是用比較和緩、包容或和解的方式收尾，例如《辛白林》（Cymbeline）、《冬天的故事》（The Winter's Tale）、《暴風雨》（The Tempest）及《泰特斯》（Titus Andronicus）都是悲喜劇的代表作。莎士比亞的劇作為舞臺創造了一個個精采的人生故事，深深感動歷代的讀者與觀眾，也成為文學的重要寶藏。

(五)**十四行詩（sonnet）**：除了劇本外，莎士比亞也寫了許多十四行詩，十四行詩又譯為「商籟詩體」，也被後人稱為「莎士比亞體」（Shakespearean sonnet），全詩共十四行，有較嚴格的韻律和韻式。莎士比亞的詩集寫成於1598年前後，常在朋友間流傳，甚至遭到盜印，直到1609年才公開出版。他的十四行詩在思想和藝術上都超脫前人的意境，格律嚴謹、音韻合諧、形象清新，體現了詩人高超的語言技巧及深刻的社會洞察力，不落俗套的譬喻，運用現實主義和浪漫主義相結合的手法，歌頌了友誼、愛情、對真善美的理想，以及對時弊切中要害的針砭。

英國文藝復興時期三大劇作家的特色分析詳見表三。

表三　英國文藝復興時期三大劇作家特色分析

作者	稱號	作品特色與重要性
馬婁 1564～1593	1.英國戲劇的先驅 2.莎士比亞之前最傑出的悲劇作家	1.四齣無韻詩劇：《浮士德博士》、《愛德華二世》、《帖木兒》、《馬爾他的猶太人》 2.作品塑造時代巨人的形象 3.使無韻詩更完美並用於戲劇文本 4.將歷史劇發展到巔峰 5.為莎士比亞悲劇創作的楷模
李利 1554～1606	莎士比亞之前最優秀喜劇作家	1.作品以散文喜劇為主 2.文體精美優雅，主題多為神話 3.為莎士比亞喜劇創作的楷模
莎士比亞 1564～1616	1.英國的民族詩人（吟遊詩人） 2.與伊思奇勒斯、索福克里斯、尤里皮底斯並列為四大悲劇家 3.與希臘的荷馬、義大利的但丁、德國的歌德並列為世界文學的四大寶藏 4.與但丁、歌德並列為歐洲三大詩人	1.作品類別：歷史劇、喜劇、悲劇及悲喜劇 2.喜劇文體廣泛，有鬧劇、浪漫喜劇、黑色喜劇 3.四大悲劇：《奧塞羅》、《哈姆雷特》、《李爾王》、《馬克白》 4.慣用無韻詩 5.悲劇作品為最高成就

❹ 義大利藝術即興喜劇

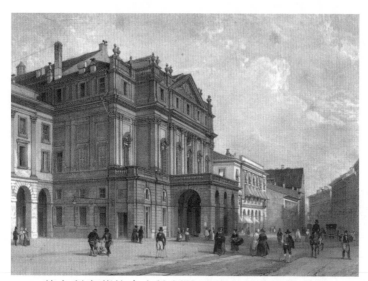

義大利米蘭的史卡拉劇院是義大利歌劇的象徵

義大利藝術即興喜劇（或稱「義大利即興喜劇」），是文藝復興時期的新劇種，有別於當時宮廷或學院的戲劇，從15世紀中葉開始盛行歐洲達兩百年。它的遠播深深影響當代與後世的劇作家，現今常看到的歌劇、偶戲和默劇也都是義大利藝術即興喜劇的運用及延伸，在世界藝術史上具有不可忽視的地位。

一、以演員為中心

義大利藝術即興喜劇中，演員是最重要的要素，它可以沒有很完整的腳本或是很完美的舞臺、燈光、音樂，因為它是一種可以在任何地方展現的劇種，因此演員的功力最為重要。演出的腳本通常只有簡單的架構，演員即興發揮對話內容和填充情節，並透過自身的語言、肢體及眼神的表達來豐富戲劇，有時甚至需要一些特殊的雜耍技巧。這些演員所需要的能力、技巧及專業與一般學院派的戲劇演員有所不

同，因此他們不但是專業演員，也是擁有創作及表演能力的藝術家。

二、角色類型別具特色

　　義大利藝術即興喜劇有固定的角色類型，這些角色的性格都已經預先設定，會說出雷同的說詞、穿戴相似的服裝及面具，同一個演員也會一直扮演同一個角色。義大利藝術即興喜劇的角色通常分為三大類：

義大利藝術即興喜劇中的商人角色潘特龍

(一)**情侶檔**：通常是比較正面的角色類群，有智慧、男的俊女的美，他們的婚姻總要受到阻撓以博得大眾的同情，他們的行為舉止是要襯托其他角色的諧趣性，通常在演出時不穿戴面具。

(二)**專業人士**：專業人士有很多種，但最常出現的是視錢如命的商人潘特龍，及吹噓戰場、情場上戰無不勝的士兵卡必塔諾，這類角色都帶點喜感，在演出時必須穿戴著設定好的服裝及面具。

士兵卡必塔諾是個帶點喜感的角色

(三)**奴僕**：這是義大利藝術即興喜劇中的喜劇人物，通常是情侶檔或專業人士旁的小人物，他們總是發揮自以為是的小聰明來解決或阻撓事件發生。在這一類組還有聰明與愚笨的分別，

通常可藉由外貌裝扮來辨別，表演時通常戴著面具，行為舉止特別誇張來逗人發笑。

義大利藝術即興喜劇的演員往往要演出許多場次，自然就發展出固定的演出臺詞，他們非常了解什麼樣的表演可以將群眾逗得哈哈大笑，因此表演內容也發展出固定的模式。不過要以同樣的劇碼一再引人發笑，就得仰賴演員的專業能力與應變能力，由此可見當時的演員多麼努力求新求變。這樣的表演形式能夠盛行兩百年，必然有其魅力，同時也對之後的劇作家莫里哀有很大的影響。

三、重要劇作家

(一)哥多尼（Carlo Goldoni, 1707～1793年）

1. **早年生活**：哥多尼是義大利最偉大的喜劇作家之一。他的父親是一名醫師，喜歡欣賞藝術，尤其是戲劇，因此哥多尼受到父親的影響也很喜歡戲劇。傳說早在他8歲的時候就嘗試創作劇本，可見從小就對戲劇有高度熱忱。

 哥多尼16歲時離開學校加入一個喜劇劇團到各地去巡演，後來應父親的要求重回學校並進入大學學習法律，但他的大學生活卻因他寫了一首暗諷貴族的詩而中斷，只好轉向其他大學學習，終於在1731年順利畢業。

義大利喜劇作家哥多尼

2. **律師劇作家**：哥多尼畢業
 後在威尼斯、米蘭、比
 薩等地擔任律師，同時也
 大量閱讀各國的戲劇作
 品，並著手劇本創作。
 他主動把完成的劇本提
 供給劇團，不過初期的作

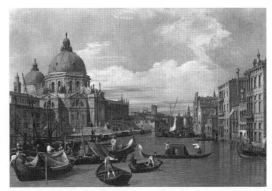
義大利畫家卡納萊托（Canaletto）於1730
年描繪的威尼斯

品評價都不高，他寫的第一齣歌劇《貝利薩里歐》（Belisario）
只能算是失敗之作。哥多尼再三反省自己在創作上的問題，並且
勇於改革，不論是對義大利舞臺的重思還是對自身戲劇的創新，
都下了很大的工夫。1738年完成了第一部喜劇《浪遊者》（The
Dissolute），雖未能建立劇作家名聲，但他的創作才華已受到注
意，終於在1748年受邀擔任當時名演員所領劇團的編劇，自此成
為一名職業編劇家。

3. **作品**：哥多尼早期的挫折與省思對他很有助益，再加上啟蒙主義
 的影響，他認為戲劇要創新就必須跳脫新古典主義的框架，而喜
 劇也要停止再使用那些低俗的鬧劇情結來裝飾，於是更立志要進
 行喜劇的改革。

 他早期的喜劇作品《一僕二主》（The Servant of Two
 Masters）還保留了即興喜劇的部分人物，但是賦予更深刻的性

格，風俗民情也與威尼斯相近，推出後立即大受歡迎。不過《一僕二主》的文本並未底定，隔年推出的喜劇《狡猾的寡婦》（The Shrewd Widow）才是已經完全固定的戲劇文本。哥多尼在隨團巡演的過程中，對生活上的知識、舞臺演員及觀眾有更加深刻的體認，於是逐漸發展出個人的喜劇理論，正如他在1749年的《喜劇劇院》（The Comical Theatre）一劇中所表達的理念：

(1)揚棄即興喜劇的特定類型人物：人物要從日常生活出發，各角色的性格要有鮮明的不同。

(2)讚「美」諷「惡」：喜劇題材從生活中發掘，仰賴各角色的性格來讚頌美好德性、諷刺種種惡習，以此產生教育作用。

(3)強調戲劇文本的重要性：演出時要有固定臺詞的戲劇文本，不再只是演員的隨性發揮。

(4)強調民族性：以戲劇強調自身的民族特色，並力主跳脫古典主義的「三一律」（three unities，一齣戲只寫單一的故事情節，戲劇行動必須發生在一天之內和一個地點）。

哥多尼極力進行喜劇改革，雖遭遇保守傳統的人士阻撓，但是他仍不畏艱難，向改革之路勇往直前。哥多尼在1747～1760年間寫了16部喜劇作品，都呈現他對新喜劇的理念，包括3部喜劇佳作：《一僕二主》、《旅店西施》（The Mistress of the Inn）、《扇子》（The Fan）。他成功的塑造中、下階層的平凡百姓及女性的形象，

跳脫過去制式的框架。

　　他一生創作了一百多部喜劇，大多以威尼斯方言完成，背景完全貼近義大利的社會風俗，而劇中描述的人物個性鮮明，語言幽默風趣，各階層的人物都刻畫得很真實。他奠定了義大利現實主義喜劇的基礎，思想內容更勝義大利藝術即興喜劇及法國新古典主義喜劇，充滿迷人的魅力。

(二)哥齊（Carlo Gozzi, 1720～1806年）：反對哥多尼之改革，也不贊成哥多尼對貴族階級所做的諷刺，他的作品多為抗衡哥多尼所寫。風格以神話故事為主要特色，想像力豐富且對時事、風尚多所嘲諷。他的作品中僅有少數幾景完全以文字寫就，其他皆仰賴即興，哥齊的作品多已亡佚。

哥齊

(三)奧輝瑞（Vittorio Amedeo Alfieri, 1749～1803年）：生於義大利的都林，家世顯赫，早年遊歷歐陸，1775年轉而寫戲劇，是18世紀最偉大的悲劇作家。他的作品特色在於揉合社會意識和古典題材、聖經故事，著重自由、平等、政治意識、責任等主題。他企圖重現希臘悲劇精神，劇本人物少，不用歌隊，嚴格遵守三一律。代表作品有《掃羅》（Saul）、《米拉》（Mirra）。

奧輝瑞

 三 演出特色

　　本章首先介紹義大利文藝復興時期的舞臺及劇院，看建築學如何與透視法結合為一，在舞臺上表現3D立體畫面，建造後世劇院的原型——畫框式舞臺劇院，接著則探討英國伊莉莎白女王時期的舞臺、劇院模式及演出。

❶　義大利的劇院

一、 依維蘇維斯建築理論與透視法建造

　　早在15世紀中葉時，梵蒂岡就已建立了舞臺，至於劇院雖然也有一些記載，但是舞臺及劇院有更進步的發展則要到16世紀才逐漸展開。文藝復興思潮對戲劇舞臺影響深遠，早期的舞臺只簡單的以幃幕分成各個區塊來表現劇中不同的空間，這種舞臺稱為「泰倫斯舞臺」（Terence-Stage），但維蘇維斯的《建築學》和繪畫技巧的透視法則促使戲劇舞臺的變革。

　　透視法能使人從平面看到一個虛幻的空間感及距離感，也就是將2D平面幻化成3D立體空間的技法。藝術家對透視法創造出來的神奇

效果很感興趣，於是新式的3D立體舞臺布景就在16世紀初誕生了。另外，維蘇維斯的《建築學》雖然在西元前就已經完成，卻一直到15世紀才被發現，這部共分10冊的著作中有1冊特別談到劇場建築。

　　文藝復興時期的建築師塞里歐（Sebastiano Serlio）則將透視法與維蘇維斯的著作結合，完成《論建築》（Tutte l'opere d'architettura et prospettiva）。塞里歐在著作中論述舞臺及劇院建築，並說明透視法在布景上的運用，於是義大利開始出現以羅馬劇院為基礎的改良型劇院，自此，舞臺就被理所當然的建築在大型建築物裡。

二、 舞臺設計

　　舞臺區域分為前後兩部分，前方是表演區域，後方則擺放布景，舞臺地板的高度為前低後高，地面運用透視法畫上方格，愈往後方格子愈小。舞臺的兩旁有用帆布搭建的房屋，也有繪於平面上的房屋。為了更加強視覺效果，天花板的設計則是愈往舞臺後方愈向下傾斜。

布景部分，塞里歐反映當時戲劇的需求，特別為喜劇、悲劇及田園劇製作刻版印刷。

　　隨著人們日漸重視戲劇表演，永久性的劇院也應運而生。第一座劇院奧林匹克戲院融合了舞臺建築及透視法，但舞臺布景

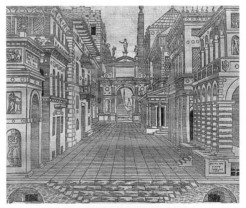

塞里歐的舞臺設計圖

卻是固定的。之後建造的發納斯劇院，在舞臺前方的兩側豎立支柱，支柱上有橫梁連接著兩側，形成一個拱門，這樣的設計把布景與其他區域做間隔，就像一個畫框，烘托布景形成一幅美麗的圖畫。發納斯劇院的畫框式舞臺，成為後世劇院的原型，我們的國家戲劇院也是這種畫框式的舞臺。

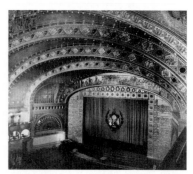

芝加哥建於1887年的會堂大樓內部，正是典型的畫框式舞臺

三、義大利劇院的特色

(一)**觀眾席**：以一般公共戲院來說，席次呈「U」字型，四周被一層又一層的包廂包圍，舞臺與觀眾席間保有樂隊席，但幾乎都留給社交名流。

(二)**舞臺區**：

1. 舞臺前方有拱門與觀眾席區隔。

2. 地板由前向後高起，可於地板下設置特殊機關及暗門。

3. 舞臺上方放置背幕及簾幕。

4. 布景分為短幕、側翼幕和背景幕，換景方式不斷改進，後來設置輪桿系統協助換景。布景上的繪畫都使用透視技法，但缺點是演員不能太靠近舞臺後方，否則會破壞人與背景圖的比例。

5. 有些特殊機關設置在舞臺上方，例如飛行機關。

6.舞臺前的布幕僅使用於開場。

㈢**照明**：因劇院在室內，所以需要人工照明設備，而照明設備都安放在舞臺外的地方，並且裝置著吹管以調整光度。

② 英國伊莉莎白女王時期的劇院

一、露天與室內劇院

在伊莉莎白女王繼位之前，倫敦沒有設立劇院，戲劇演出都在露天平臺上進行，直到1576年，才有一名演員在倫敦城東方建造劇院。當時英國的劇院分為露天及室內兩種，露天劇場也稱為公共劇院，室內劇院則是私人劇院，兩者都需要付費觀賞，但是私人劇院貴得多，觀眾群多為社會較高階層的人。

當時公共劇院有9座，由於中產階級對戲劇演出抱持反對及阻撓的態度，所以劇院都設在倫敦城外，分布在北邊近郊或泰晤士河南岸。

公共劇院

伊莉莎白時期的公共劇院，若不把改造與重建的算在內，至少有9家：劇場（The Theatre）、幕帷劇院（The Curtain）、伯特戲院（Newington Butts）、玫瑰劇院（The Rose）、天鵝劇院（The Swan）、吉星劇院（The Fortune）、紅牛劇院（The Red Bull）、希望劇院（The Hope）和環球劇院。莎士比亞大部分的作品是在環球劇院上演。

二、 劇院建築

　　這些公共劇院的外觀並沒有劃一的格式，但仍有些共通點：

(一)劇院形狀雖不一，但中央都有一個無頂的中庭，舞臺搭建在中庭裡，環繞著中庭的三層樓建築物即為劇院的觀眾席。繳交入場費的人只能站著欣賞，如果要坐下欣賞則要多花一些錢。

(二)舞臺區是一個高出地面120～180公分的平臺，左右兩側的後方各設有一個門供演員進出場，舞臺中央通常用來做戲劇的表演呈現，也有類似暗門的設計，可以用來做戲劇上的效果，但幾乎不變換背景。

(三)舞臺上下藏有機械裝置可做特殊效果，還有起重機、繩索和升降用滑車。

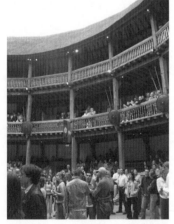

莎士比亞時期的環球劇院已遭大火焚毀，直到20世紀末才經學者多方考證而重建，環繞中庭的三層樓建築物是觀眾席

　　第一座私人劇院於1576年開幕，名為黑僧劇院（Blackfriars Theatre），是將修道院的大廳堂改建而成，中庭設有觀眾席，觀眾容納量只有約公共劇院的一半，但所有的觀眾皆有座位。

　　伊莉莎白時代的劇院有早期舞臺的影子，如固定不變的背景和羅馬劇場相似，觀眾席環繞在舞臺四周就像希臘劇場的形式，特殊效果及站著觀戲都有中世紀的味道，既

保留傳統又能創新發展，正是伊莉莎白時代劇院的特色。

三、照明設備

公共劇院因演出時間都在白天，所以幾乎用不到照明設備，除非戲中有場景是夜晚，就會用蠟燭、火把或燈籠作為象徵。私人劇院因建在室

莎士比亞的喜劇《第十二夜》中，也有女扮男裝的情節。這是其中一場求愛的場面

內，所以應該會需要使用照明設備，但是沒有明確的記載及說明，而演出時若有夜晚場景出現，則與公共劇院的處理方式一致。

四、演員

伊莉莎白時期的演員清一色是男人，因當時女人無法上臺演出，所以當臺上的角色是女人時，便得由男人扮演。莎士比亞的戲劇中，有很多女扮男裝的角色，因此男演員必須先扮成女人，再假扮成男人，形成一個有趣的場景。

五、服裝

舞臺服裝分為兩類，分別是當代服及約定服。不論演出何種劇碼，特定階級或特定職業的人都穿著當時的衣著（當代服），只有一些角色要穿約定服：

(一)**其他國籍的人**：如西班牙人、土耳其人等。

(二)**超自然的角色**：如神、鬼、妖精等。

㈢**專業人員**：如教士、小丑等。

㈣**動物**：如豬、熊等。

　　英國的戲劇在伊莉莎白女王推動下持續的穩定發展，但是反對聲浪卻日益高漲，終於在1642年以內戰為由關閉劇院。雖然查理二世（Charles Ⅱ）在1660年又重新開放，但是先前的模式已經不復存在，而開始仿效義大利的演出模式。

　　文藝復興時期義大利與英國的劇場特色分析詳見表三。

表三　文藝復興時期義大利與英國劇院特色分析

義大利劇院	英國伊莉莎白女王時期劇院
1.受維蘇維斯《建築學》及透視法影響	1.分公共（露天）劇院及私人（室內）劇院
2.舞臺區分前後兩塊，前方供表演用，後方供布景用	2.公共劇院都建在倫敦城外
3.地板畫有格子，逐漸向舞臺後方縮小	3.公共劇院的舞臺設於中庭
4.觀眾席成「U」字型，保留樂隊席	4.觀眾席設在圍繞中庭的建築物，一般為無座席，但私人劇院在中庭區有觀眾座席
5.布景設計有三種：悲劇、喜劇及田園劇	5.舞臺左右兩邊的後方有門供演員進出，中間會有類似暗門的設計
6.演員不與布景靠太近	6.舞臺上下有機械裝置及起重機、繩索和升降用滑車
7.第一個永久性畫框式舞臺是發納斯劇院，特色如下： ⑴舞臺前有拱門 ⑵布景是立體空間 ⑶以舞臺簾幕遮掩機械 ⑷現代劇院的原型	7.布景幾乎不變換
8.畫框式劇院的發展：翼幕、垂幕、沿幕、透視法布景、換景輪桿及特殊效果的機關	8.演出服裝分兩種：當代服及約定服

新古典主義與
啟蒙主義戲劇

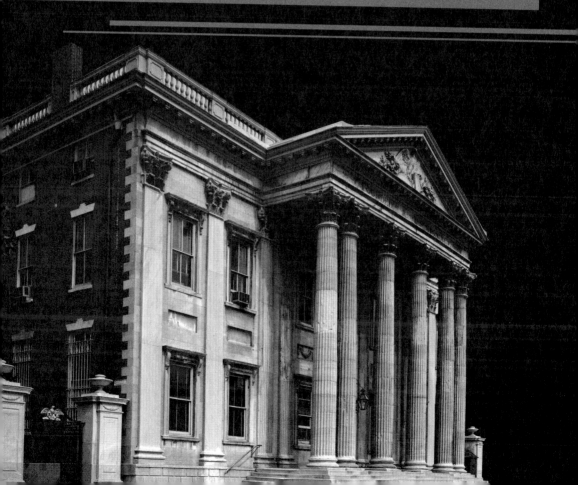

一　時代風尚

1　從中世紀到新古典主義

一、時代背景

義大利詩人塔索

　　中世紀的戲劇主要是宣揚神的教義，從以「神」為主體的戲劇，逐漸發展至文藝復興時期改以「人」為主體，重視人的存在與意識，成為世俗化的戲劇。

　　1595年，以敘事長詩《被解放的耶路撒冷》（Jerusalem Delivered）聞名的義大利詩人塔索（Tasso）去世後，文藝復興運動逐漸沈寂。雖然其他各國仍有優秀作家，例如英國的莎士比亞和西班牙的塞萬提斯（Cervantes），但因為缺乏理論性，而未能繼續主導歐洲的藝文發展。

　　17世紀的歐洲，王權興起，民族意識抬頭，加上社會意識形態轉變，理性思維進一步發展，終於在法國開啟了另一扇戲劇的大門「新古典主義」（Neo-Classicism）。

二、古典與新古典

　　新古典主義有別於古典，「古典」是指古希臘、羅馬的文藝理論，例如亞里斯多德的《詩學》及何瑞斯的《詩的藝術》等，新古典主義則建基於古希臘作品的批評與創作為原則，是針對文藝復興時期流行的華麗裝飾風格的一種反動，表現在文學、建築、美術等作品上，強調完美及理性，講求秩序與

法國新古典主義大師安格爾的畫作《荷馬的禮讚》，畫中以希臘詩人荷馬為典範，古代的建築為背景，傳達他的美學信仰觀

均衡、協調與統一、客觀和節制，其題材多取自古代歷史，呈現一種寧靜的美感。兩者的差別在於「古典」是針對古希臘羅馬的文藝著作而言，但新古典主義則是對古典文藝理論之消化與對文藝復興運動所做的反動思考而整理成的一種主義思潮。

三、法國引領風潮

　　新古典主義能在法國開枝散葉，成為引領世界的風潮，與當時的政、經、文藝等各方發展有關：

㈠**世界局勢方面**：封建制度崩解，君主為了鞏固王權而與新興的中產階級合作，打擊其他貴族勢力，進而主張國家統一。王權提升，促成戲劇家與理論家擁護政治的正確性，宣揚個人利益須服從國家整

體利益的主張。

(二)**經濟方面**：王權統一能帶來區域和平，也有餘力擴張殖民地，穩定而大量的殖民區域則可帶動經濟發展。另一方面，當君王權力擴增，才有能力保護中產階級的商人們安心從事商業活動，由於中產階級剛崛起，仍無法與王權相抗衡，因此雙方樂於相互利用、合作。

(三)**政治方面**：經濟發展快速，君王便能得到更多稅收，從而挾帶深厚的實力擴張領土，新興的中產階級在有錢之餘也想躋身於貴族之林，使王權更為昂揚。王權在混亂中代表著秩序與正在成形的民族意識，也成為一種與分裂力量相對抗的象徵。

《荷拉斯兄弟之誓》是法國新古典主義代表畫家大衛（David）的名作，他把對古典的熱情及當時的政治思想反映在作品中

(四)**文藝方面**：文藝復興後期，義大利作家多在法國發表作品，法國成為資訊最發達、藝文最蓬勃的國家之一。1572年，「三一律」的規範被整理提出，規定劇情必須在一天之內、同一個時間、同一個地點進行，是法國新古典主義悲劇的濫觴。在此深厚的土壤上，終於催化出

法國的文藝理論「新古典主義」。

新古典主義的興盛與專制君主制度有莫大的關係。當時人們渴望一種制度來帶領人民向前，更需要安定人心的力量，加上義大利發源的文藝復興運動後期重要人物紛紛留居法國，致使法國成為文藝首發之地。此外，在眾多的文藝作家各自努力的同時，法國也是第一個將文藝理論化的國家，而這套新古典主義的論述由於切合時代需求，很快的就影響了全歐洲。

❷ 新古典主義的重要推手

一、布爾岡大廈

法國的「耶穌受難社」於1548年建造布爾岡大廈（Hotel de Bourgogne），從此壟斷戲劇演出的專利，直到1783年為止。

二、劇作家哈地

哈地（Alexandre Hardy, 1572～1632年）是法國17世紀初期的劇作家，據說他寫了500個劇本（現存34個），寫作類型廣泛，但以悲喜劇為主，內容以情節緊湊的遊俠冒險故事著稱。他的作品都是為法國第一位重要的劇場經理勒康特（Valleran-Lecomte）所做，但因缺乏深度而無法流傳久遠。

皇宮劇院是法國第一個永久性畫框
式舞臺的劇院

三、法國首相黎塞留

(一)**重視文藝、建造劇院**：1624年，紅衣主教黎塞留（Cardinal Richelieu）接任法國首相，開始整頓國內局勢，他擴張中央政府的權限，施行集權統治，讓法國政局從宗教戰爭的混亂情勢轉趨穩定。法國為了提升文化與藝術，向義大利取經，引進義大利戲劇與舞臺的觀念。1641年，黎塞留在自己的宮殿彷義大利式的劇院建造了「皇宮劇院」，它是法國第一個永久性畫框式舞臺的劇院，這個劇院在1660～1673年成為莫里哀的劇團常駐演出之地。

(二)**設立法蘭西學院**：黎塞留另一個重要的事蹟是促成1636年法蘭西學院（French Academy）的創立。法蘭西學院成立之前只是一群語言與文學的同好，以非正式的讀書會、研討會形式聚會，黎塞留因愛好藝文，鼓勵並主導他們成立正式機構，於是在全國文藝、學術、政治等領域中選拔40名最具代表性的學者、作家作為「院士」。這40位院士因加入了學院而成為官方權威代表，塑造出專業且符合統治權威的形象。學院的組織規範極為嚴密，院士皆是終身職，只有當院士去世後才能由其他所有院士共同選舉新人替換。直到今天，法蘭西學院依然保持這種傳統。

法蘭西學院主導法國文學與藝術的走向，它批判戲劇的標準多半承襲當時義大利的論點。學院設立的宗旨之一，在於建立文藝創作的原則及方法。

法國畫家特魯瓦（De Troy）描繪十八世紀初期藝文人士在沙龍裡閱讀莫里哀作品的情景

四、劇作家高乃依

巴黎戲劇界最著名的爭議事件是法國劇作家高乃依（Pierre Corneille）的劇作《席德》（Le Cid）首演後造成的兩極評價。《席德》遵守了新古典主義的幾項要求：肖真（verisimilitude）的觀念、合宜性、彰顯戲劇的目的、遵從三一律和五幕的形式，但卻在劇中質疑肖真、合宜性與三一律，後來這場爭論由黎塞留出面平息紛爭，至此新古典主義的準則與理想成為當代普世的價值與標準。

五、文藝評論家布瓦洛

1674年，文藝評論家布瓦洛（Boileau）發表了《詩的藝術》（L'Art poétique），書中匯集了古典主義原則的戲劇觀點和新古典主義劇作家的創作經驗。這部戲劇論著可以說是新古典主義戲劇理論的總結。

六、法王路易十四

　　法國「太陽王」路易十四掌權後，實施更為嚴密的君主專制制度，矯正沙龍裡氾濫的虛偽作態風氣，並要求採取文藝審查制度，訂定詳盡的規範，強調以平實率真替代溫柔纏綿，以莊重替代矯飾，新古典主義遂成為法國君主專制的打手。路易十四雖然文藝程度不高，但十分提倡藝文活動，劇作家莫里哀便是在他的數度保護下才得以公演。

路易十四很喜歡芭蕾舞，這是他15歲參與「夜之芭蕾」扮演太陽神阿波羅的造型，從此獲得「太陽王」的稱號

路易十四所建的凡爾賽宮（1680年）庭園設計概念也援引新古典美學建築概念而設計，其建築格局透露出新古典主義戲劇的風貌。

七、哲學家笛卡兒

　　新古典主義強調理性，藐視情慾，反對感情無度泛濫，主張應以理性控制情慾，而非任感性壓制理性。著名的法國哲學家笛卡兒（Descartes, 1596～1650年）提出的「唯理主義」，提出以理性、科學分析來替代盲目的信仰與神的啟示，重新詮釋並肯定法國的法律、習俗與宗教，衍生成為藝文上的「擁護中央王權、頌揚公民義務、克制個人情慾」的藝術宗旨，最後終與三一律匯集成一條文藝大渠，奠定新古典主義的基石。

❸ 從新古典主義到啟蒙運動

一、法國引領歐洲思潮

從 17 世紀的新古典主義運動到 18 世紀的啟蒙運動（Enlightenment），法國獨領著歐洲藝文的發展。「啟蒙」有引導人們從黑暗走向光明，從蒙昧走向智慧的啟發含義。啟蒙運動是18世紀針對新古典主義而興起的「革命」。啟蒙運動反駁新古典主義而繼承文藝復興的精神，又稱為理性時代。它是一種思想解放運動，提倡人道主義與寬容精神，延續文藝復興對人的探討，加上牛頓（Newton）的「大機械宇宙觀」與洛克（Locke）的政治理論帶來的影響，強調以科學方法與理性思維方式，重新檢討舊社會，並相信人類能夠征服自然。

46歲時的牛頓爵士

當時，沙龍是傳播啟蒙思想最重要的途徑，許多言論與學術發表都經由沙龍而傳播。法國啟蒙時代的大思想家孟德斯鳩（Montesquieu, 1689～1755年）、「法蘭西思想之父」伏爾泰（Voltaire, 1694～1778年）、盧梭（Rousseau, 1712～1778年）提出的三權分立與主權在民等思想，批判專制體制，促使中產階級參與政治，成立劇作家協會保護劇作者合法權益，讓演員擁有公民權。啟蒙

英國哲學家洛克對後代政治及哲學的發展產生巨大影響

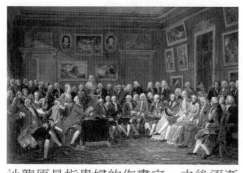

沙龍原是指貴婦的作畫室,之後逐漸形成上流階層邀集藝文人士或科學家來家中聚談的知識活動

運動並且引發美國獨立、法國大革命,也導致經濟上出現亞當‧斯密(Adam Smith)的自由放任經濟學說,藝術方面則出現巴羅克、洛可可等風格。

二、法國的戲劇發展

當時,巴黎的重要劇院有法蘭西劇院、義大利喜劇院和喜歌劇院。由於新古典主義戲劇規則的僵化,隨後出現了其他的反動戲劇。造成啟蒙主義戲劇的重要推手,一位是法國的思想家兼作家伏爾泰;另一位是法國劇作家及《百科全書》(Encyclopédie)的作者狄德羅(Denis Diderot, 1713~1784年)。

伏爾泰的作品題材廣泛,以寫詩體悲劇為主。遵循三一律,作品內容多為攻擊君主政體及教會勢力。

狄德羅一生提倡科學,寫過許多劇本及重要論文,打破當時悲劇、喜劇的分野,建立屬於市民觀賞的「嚴肅戲劇」,除了主編《百科全書》之外,他還著有《談演員的矛盾》(Paradox of Acting)一書,專門討論演技。

三、英國的戲劇發展

啟蒙運動時的戲劇,最早在英國出現。1660年查理二世(Charles

II）復辟，取消禁演令，此時的戲劇主要仍是提供給倫敦上流階層的時髦娛樂，1660～1700年間英國演出的戲劇以英雄式悲劇（heroic tragedy）和儀態喜劇（comedy of manners）為主軸。

英雄式悲劇以押韻的雙行體寫成，主題通常是愛情與榮譽之間的選擇，另一種形式則承襲莎士比亞的悲劇，以無韻詩寫成。至於儀態喜劇則帶著諷刺風格，強調人應該容忍、寬厚，不要心懷怨忿，因此常給人縱容敗德的觀感。1689年光榮革命結束後，隨著中產階級參與政事，銷聲匿跡的清教徒思想再度蓬勃，英國劇評家考利爾（Jeremy Collier, 1650～1726年）發表了《簡評英國劇壇的敗德和猥褻》（A Short View of the Immorality and Profaneness of the English Stage）一文抨擊時下的劇本和儀態喜劇，引起一場長達10年的爭論。

考利爾

新古典主義戲劇式微後，英國最重要的劇作型態為感傷喜劇（sentimental comedy）及家常悲劇（domestic tragedy），兩者皆和純粹形式脫節。此外，還有三種完全背離新古典主義的戲劇形式——民謠歌劇（balled opera）、模擬嘲諷（burlesque）及啞劇（pantomme）。

新古典主義戲劇呈現為君主專制政體服務的傾向，因而得到保護與培植，雄霸歐洲劇壇200年。直到浪漫主義戲劇興起後，新古典主義戲劇的光芒才逐漸從歐洲劇壇消失。

二 作家群像

　　17世紀的歐洲，法國新古典主義戲劇獨領風騷，造就3位重要的劇作家——高乃依、拉辛（Jean Racine）及莫里哀，又稱為「法國新古典戲劇三傑」。到了18世紀，則在啟蒙運動的思潮下，各國不同的文化分別發展出各種風格類型的戲劇。

❶ 新古典主義作家

一、高乃依

高乃依

(一)早年生活：高乃依（1606～1684年）出生在法國諾曼第的盧昂，祖父是議會的參事，父親為盧昂王室管理林地。

　　高乃依從小接受良好的教育，在耶穌會設立的學校就讀時，深受宗教影響，同時對古羅馬詩歌及拉丁詩歌產生了興趣，並閱讀許多辯論家的著作。高乃依從教會學校畢業後開始專攻法律，曾擔任王室森林管理的律師及海軍律師，同時間也開始創作短詩。

(二)**展開戲劇創作：**盧昂是法國的戲劇文化
中心，巴黎許多優秀劇團經常在盧昂演
出，高乃依受到薰陶而開始創作劇本。
他以一段失戀的經驗創作了第一部喜劇
《梅莉特》（Mélite），沒想到在巴黎
上演後，廣受大眾喜愛，自此更專心於
寫作，在5、6年間完成《克利唐德》
（Clitandre）、《寡婦》（la Veuve）、

耶穌會為天主教的主要修會
之一，主要任務是教育與傳
教。澳門的大三巴牌坊是耶
穌會早期在澳門會院遺跡的
一部分

《皇家廣場》（La Place royale）3部喜劇，以及3部悲喜劇與悲劇
《梅德》（Médée）。

　　他的創作風格樸實，與當時那些極盡華麗而繁複的劇情表現相
較，反而是一股清流。他擅長將社會的真實樣貌融入戲劇當中，正
因貼近日常生活，所以能夠引起廣大的迴響。

(三)**受到當權派關注：**高乃依的才華也受到黎塞留的注意，邀他加入「五
作家社」（Les Cinq Auteurs）。高乃依雖然因此得到豐厚的俸祿，
但他深感劇作家的思想不應被框制住，為了追求創作的自由，於是
合約到期後即退出五作家社。

　　1636年，高乃依根據西班牙英雄傳奇創作的悲喜劇《席德》在
巴黎演出大獲成功，民間甚至流傳著「像席德一樣美」的話，但他
的成就卻遭到當權派質疑及批判，以《席德》並未完全符合當時古

黎塞留與五作家社

　　五作家社是黎塞留親自領導的劇本創作社，名義上是為維護文化傳承，實際目的卻是鞏固政權。五作家社創作的劇本，都是以強調傳統的道德規範為主。

　　高乃依的劇作《席德》主要描述男女主角在追求愛情的同時也深負著各種責任的考驗，劇中人物表現出剛毅不屈的精神。由於劇本將太多的事件安排在24小時之內發生，以致失去真實感，故事情節也有維護械鬥的嫌疑，因當時正值法國與西班牙交戰時刻，高乃依引用西班牙作家的故事也引發「叛國」的質疑。由於《席德》演出後大受歡迎，黎塞留便藉此進行批判。

典主義的三一律來撻伐這部作品。

　　高乃依受此打擊，選擇回到家鄉盧昂沈寂3年，之後的復出之作便嚴格遵守古典主義的三一律，包括《赫拉斯》（Horace）、《西拿》（Cinna）及《波利耶克特》（Polyeuct）3部悲劇，同時也對《席德》做了一些修改，將原本的悲喜劇修改為悲劇，這4部悲劇便成為他最著名的作品。

㈣**從高峰到低谷**：1640～1650年是高乃依的生涯高峰，他出版劇作、結婚、被選入法蘭西學院，不過這時期之後的作品就每況愈下，情節過於繁複，人物描述也不如從前細膩。1652年新作品受到強烈抨擊後，再次進入8年的隱沒期，之後雖又重回戲劇圈，但並無優秀作品。1674年推出最後一本劇作後，就黯然的退出戲劇圈。在他創作的50年間，留下了30多部作品。

(五)**作品特色：**

1. **喜劇**：高乃依的喜劇作品分為兩階段，第一階段近於荒誕劇，劇情誇張粗糙；第二階段受田園小説影響，強調人物道德及愛情發展，但他設計劇情時多用問題及痛苦來顯示人物的內心與品德，用浪漫與真實來表現令人喜悦的生活。

2. **悲劇**：由於《席德》受到抨擊，使高乃依對於新古典主義的各項特點都非常要求，努力表現愛國情操，以全體的利益為優先考量。他的悲劇多從歷史取材，幾乎都選用羅馬歷史的關鍵時刻。他擅長用複雜情節來刻畫人物的內心矛盾，劇中的主角常有著百折不撓的精神，單純的性格始終如一。高乃依的四大悲劇奠定了他在法國新古典主義悲劇的地位。

二、 拉辛

(一)**早年生活**：拉辛（1639～1699年）出生在法國北部的拉費泰米隆，3歲時父母雙亡，由外婆和舅媽照顧，就讀教會學校並學習古希臘文學，對古西方文學有深入的了解。1658年結束學業後，在巴黎從事創作，因緣際會下寫了給法王路易十四

拉辛

的祝賀詩，因而受到賞識。莫里哀曾經幫拉辛排演他的第一部劇本《泰巴依特》（La Thébaïde），促使他更深入學習劇本的創作。

(二)**戲劇般的人生際遇**：拉辛最重要的作品發表於1667～1677年間，

法國畫家卡巴內爾（Cabanel）以拉辛的《費德爾》劇情描繪的畫作

包含7部悲劇和1部喜劇。拉辛33歲時獲選進入法蘭西學院，隔年他的作品《伊菲蓋涅亞》（Iphigénie）被選入宮庭演出，不久，名聲便超越了高乃依。拉辛的詩作亦獲得極高的評價。拉辛曾因劇作受抨擊而停筆12年之久，後來路易十四企圖拉攏他，命他進入宮廷當史官，1689年他受委託創作了《艾斯爾》（Esther）和《亞塔莉》（Athalie），卻再次遭到批評，從此不再創作劇本。

㈢**作品特色**：拉辛的重要作品有悲劇《安德羅瑪克》（Andromaque）、《布里塔尼居斯》（Britannicus）、《蓓蕾妮絲》（Bérénice）、《巴雅澤》（Bajazet）、《米特里達特》（Mithridate）、《伊菲蓋涅亞》、《費德爾》（Phèdre）和喜劇《訟棍》（Les Plaideurs）。拉辛的作品展現了法國新古典悲劇的精華，他的劇本著重人物的內心衝突，為了達成個人願望而遭到多重險阻，或是因性格上的弱點導致失敗。

　　拉辛的戲劇特色可以從《費德爾》一劇看出，這齣劇本取材自古希臘神話故事，描述希臘英雄特修斯的妻子費德爾聽說丈夫戰死

沙場後，向養子表白愛意，不料特修斯卻回來並發現他們的私情，特修斯盛怒之下處死養子，費德爾也跟著服毒自盡。他以此揭露法國宮廷及貴族腐敗墮落的生活，呈現反封建的民主思想，也將三一律運用得宜，具有極高的藝術價值，因此《費德爾》也被認為是最高成就的法國悲劇。

拉辛及高乃依是法國新古典主義悲劇家代表，但兩人的悲劇有很大差別。高乃依對王室表現妥協，在劇中創造一個又一個英雄形象；拉辛則表現對王室的不滿及唾棄，劇中處處揭露王室的黑暗及罪惡。兩人在背景取材方面也不同，高乃依以古羅馬的歷史傳說故事為主，拉辛則比較喜歡古希臘神話故事，而拉辛對人物心理的描繪更勝高乃依。

三、 莫里哀

㈠**發跡之路**：莫里哀（1622～1673年，本名是Jean-Baptiste Poquelin），出生於巴黎一個家具商家庭，從小就對戲劇很感興

莫里哀

趣，但當時演員在社會上的地位低賤，所以遭到家人百般阻撓。莫里哀21歲時，毅然向父親提出放棄世襲權利，投入戲劇圈。他與朋友組織劇團在巴黎演出，隔年取了藝名「莫里哀」。

莫里哀的劇團在法國各地演出，名聲日益響亮，終於在1659年受到路易十四的賞識，並獲准

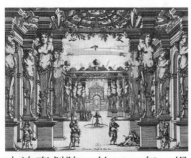

小波旁劇院，於1641年一場
戲劇演出的舞臺設計圖

在小波旁劇院（The Petit Bourbon）演出，不料第一齣戲劇即引發貴族的不滿。路易十四再引介到皇宮劇院，才得以長期停留在巴黎表演戲劇，從此開啟了莫里哀創作的黃金時期。

（二）身殉劇場：莫里哀的作品多為喜劇，1673年他發表了自編自演的最後一齣喜劇《奇想病人》（The Imaginary Invalid），當時他的身體已經非常虛弱，也染上嚴重的肺病，但是他堅持要親自上陣演一個無病呻吟的角色。他的表情、咳嗽及喘氣等虛弱的表現看在觀眾眼裡，都以為是莫里哀逼真的表演技巧，當場贏得所有人的喝采，沒想到演出結束後的幾小時內，莫里哀便倒地不起，從此與世長辭。

（三）作品特色：莫里哀是法國的喜劇作家，也是一名演員，他一生創作出30多部劇本，演過20幾個重要角色。莫里哀喜劇的喜劇成分不在表面的滑稽，或是引人發笑的對話、情節，而是在直接的社會批判。雖然他的喜劇含有鬧劇的成分，但在笑料中含帶嚴肅的態度，品評時事、揭發惡習，可謂兼具藝術性及思想性。莫里哀也是法國芭蕾舞喜劇的創始人，他把戲劇、音樂及芭蕾舞蹈融合為一，並創立芭蕾舞蹈學院。

莫里哀的劇作突破了新古典主義的框架，同時表現出文藝復興

時期的精神及人文主義的思想，具有跨時代與地域的永久性及普遍性，因此至今世界各地仍常演出莫里哀的作品。莫里哀著名的作品有《丈夫學園》（The School for Husbands）、《人妻校園》（The School for Wives）、《塔圖弗》（Tartuffe）、《恨世者》（The Misanthrope）、《厭惡自己的醫生》（The Doctor in Spite of Himself）、《慳吝人》（The Miser）、《偽紳士》（The Would-be Gentleman）及《奇想病人》。

路易十四邀劇作家莫里哀共進晚餐的情景

㈣**歷史評價**：歌德曾說：「莫里哀是一個獨行俠，他的喜劇像是悲劇，既能逗人笑又能展現嚴肅的態度，創作得如此聰明，沒有人有膽量及勇氣來模仿他。」

法蘭西學院成立後，擔任院士的新古典主義文藝評論家布瓦洛曾勸莫里哀放棄演丑角，才有可能當上院士，得到文壇的最高榮譽。但莫里哀婉拒了，他用自己的力量在文學史上贏得無可撼動的一席之地。莫里哀去世後，法蘭西學院在大廳建了一座石像，並題上「他的榮譽什麼也不缺，但我們的光榮卻少了他。」

法國新古典主義三大劇作家的特色參見表一。

表一　法國新古典戲劇三傑

	高乃依	拉辛	莫里哀
年代	1606～1684	1639～1699	1622～1673
美譽	新古典主義悲劇之父	新古典悲劇的巔峰	1.新古典主義喜劇先驅 2.被譽為法國的莎士比亞 3.法國芭蕾舞喜劇創始人，融合戲劇、音樂與舞蹈
作品特色	1.喜劇作品： (1)荒誕喜劇：劇情誇張 (2)田園喜劇：強調愛情及道德 2.戲劇特點： (1)主角個性單純且心志堅毅 (2)錯綜複雜的情節 (3)取材自羅馬歷史 (4)轉化對王室的妥協，多創造英雄角色	戲劇特點： 1.重心在人物的內心衝突 2.人物心理的描繪更勝高乃依 3.多取材自古希臘神話故事 4.用戲劇來表達對王室的不滿，情節多揭發王室的黑暗與醜惡	戲劇特點： 1.喜劇受義大利藝術即興喜劇影響 2.筆下喜劇人物多為鬧劇典型人物 3.喜劇劇情不乏社會批判 4.莫里哀的喜劇比高乃依、拉辛的悲劇更具永久性及普遍性
名著	四大悲劇： 1.《席德》 2.《赫拉斯》 3.《西拿》 4.《波利耶克特》	經典作品《費德爾》被視為法國最偉大的悲劇	1.《丈夫學園》 2.《人妻校園》 3.《塔圖弗》 4.《恨世者》 5.《厭惡自己的醫生》 6.《慳吝人》 7.《偽紳士》 8.《奇想病人》

❷ 18世紀的英國劇作家

一、蓋伊

(一)**早年生活**：蓋伊（John Gay, 1685～1732年）
出生在巴納斯塔波，10歲時雙親去世，由叔
父撫養長大，之後曾到倫敦當商人的學徒。
23歲那年，他認識了詩人蒲柏（Alexander
Pope），自此專心於寫作，並加入文學俱樂部
的諷刺詩團體（Martinus Scriblerus Club）。

英國劇作家蓋伊

(二)**登上人生巔峰**：蓋伊寫作諷刺詩，也嘗試創作戲劇作品，他的劇作
《乞丐歌劇》（The Beggar's Opera）於1728年獲得極大的成功，

蒲柏被認為是英國18世紀最偉大的詩人

也使著名作曲家韓德爾（Handel）
的歌劇事業受到重挫。《乞丐歌
劇》後來因為題材及法律因素而遭
禁演，它的續集《波利》（Polly）
一直到1779年才獲准上演，但成就
並沒有超越《乞丐歌劇》。雖然蓋
伊的成功只是短暫的曇花一現，但
他的成就仍受到各界肯定，他去世
時被安葬在西敏寺大教堂的詩人專
區。

二、 葛史密

(一)**迷惘年少時代**：葛史密（Oliver Goldsmith, 1730
～1774年）出生於愛爾蘭，父親是一名牧師，
因兄弟姐妹眾多、家境清寒，所以當他到都柏
林三一學院就讀時，仍須半工半讀賺取生活費。
他畢業後曾試圖進入政府機構謀職，不幸被拒在
外，後由叔叔資助他念法律，也供他到愛丁堡習
醫。

葛史密

(二)**艱辛文學路**：1756年，葛史密開始定居倫敦，由於不擅於理財，雖
然他辛苦的創作大量歷史劇、傳記、劇本及其他文學作品，都未能
在他死前還清債務。

(三)**作品特色**：葛史密是18世紀著名的英國文學家，創作類型包括詩
歌、文章、劇本及小説，他的寫作風格常以嘻笑形式來嘲諷弊端、
揭發惡行，並以此倡導良善的德性。他以書信體完成的名著《威克
菲德牧師傳》（The Vicar of Wakefield），內容雖描述英國風俗民
情，但也有教化人心的作用。葛史密最著名的兩齣喜劇《善性的
人》（The Good-Natuser Man）及《屈身求愛》（She Stoops to
Conquer），同樣也是用他擅長的嘻笑形式來完成，試圖重建「暢
笑喜劇」（laughing comedy），並希望能超越感傷喜劇，提高大眾
的品味。

三、 謝雷登

㈠**出生戲劇之家**：謝雷登（Richard Brinsley Sheridan, 1751～1816年）出生在愛爾蘭的都柏林，在巴斯鎮長大。父親是演員也是作家，在鎮上開設教演說的語言學堂，母親也在小說及劇本創作上有不錯的成績。謝雷登進入學校後學習法律，之後與一名歌唱家結婚並移居倫敦。

謝雷登

1775年，謝雷登有3部作品在倫敦上演，隔年他擔任倫敦劇院區的首席經理後仍持續創作，直到1779年共完成7部劇本。1780年謝雷登成為國會議員，之後又進入財政部工作，雖然仍舊關心劇場，但漸漸減少創作，只偶爾修改其他劇作家的作品。1809年，倫敦劇院區發生大火，從此他不再參與劇院相關事務。

謝雷登的妻子是一位美麗的歌唱家，這是英國18世紀著名畫家根茲巴羅（Gainsborough）為她繪的肖像畫

㈡**作品特色**：謝雷登承襲復辟喜劇，但是更強調道德感。他的主次要情節結合方式與莎士比亞相似，是英國儀態喜劇中的佳作。他最著名的3部喜劇如下：

1. **《情敵》**（The Rivals）：是謝雷登最早的喜劇作品，故事背景在他的家

鄉巴斯鎮，描述富家千金因對感傷文學產生過度幻想而與一名窮軍官私奔，卻發現窮軍官是貴族青年假扮。劇情錯綜複雜、對話文字細緻、人物塑造也很成功。

2. 《醜聞學校》（The School for Scandal）：故事敘述上流社會的兩兄弟在面對愛情時，一個虛偽、一個真誠。劇中用王政復辟時的傳統方式來諷刺造謠生事的惡行。本劇的結構嚴謹、人物刻畫生動、對話用字犀利，是謝雷登最好的喜劇作品。

3. 《批評家》（The Critic）：全劇以排演劇本為劇情內容，在排演期間演員的對話在在都諷刺著當時流行的悲劇（即「感傷劇」），以此劇來批評那些追求流行而缺乏深度的戲劇。

英國18世紀三大劇作家的特色參見表二。

表二　英國18世紀三大劇作家

	蓋伊	葛史密	謝雷登
年代	1685～1732	1730～1774	1751～1816
特色	1.擅長民謠歌劇 (1)人物對話口語化 (2)搭配當時流行的歌謠 2.擅長用諷刺的語言來表達思想	寫作風格以嘻笑的形式來嘲諷弊端、揭發惡行，並倡導良德	喜劇見長，承襲復辟喜劇，強調道德感
名著	《乞丐歌劇》	喜劇： 1.《善性的人》 2.《屈身求愛》	喜劇作品《情敵》、《醜聞學校》、《批評家》，亦是英國儀態喜劇的佳作

❸ 18世紀的法國劇作家

一、伏爾泰

(一)**早慧的才子**：伏爾泰（原名是François-Marie
Arouet），他生長在巴黎，父親是法庭公證
人，母親出身貴族世家，家境富裕。據説伏
爾泰從小就展現傑出的文學天分，3歲能背
誦經典文學，12歲作詩，高中時已通曉拉丁
文、希臘文、義大利語、西班牙語和英語。

伏爾泰畫像

　　高中畢業後伏爾泰有心朝文壇發展，卻因父親的期望而攻讀法
律。他曾擔任巴黎一名律師的助手，但同時卻花更多心思在創作諷
刺詩，被父親發現後，將他送往巴黎地區以外的地方攻讀法律，但
伏爾泰仍然堅持他的文學之路。

(二)**因文入獄**：伏爾泰早期的文學作品多諷刺王室及天主教，因此遭受
多次入獄及逃亡的命運。1717年，他再次因為作品影射貴族紛亂
的私生活而入獄，在獄中的11個月，他完成第一部劇本《伊底帕斯
王》，這也是他第一次使用「伏爾泰」這個筆名發表的作品。他出
獄之後，這齣戲在巴黎上演，立即聲名大噪，不久因受誣陷而再次
入獄，服刑期滿出獄後即被驅逐出境。

(三)**新銳思想、再度入罪**：伏爾泰在英國流亡的兩年，大量接觸政治、
社會、宗教及科學，對政治制度、哲學思想和科學發展都有許多新

的想法。1729年，伏爾泰得到法王許可而回到法國，1734年發表了《英吉利書信集》（Letters Concerning the English Nation）。由於作品中多處抨擊法國政體，巴黎法院下令逮捕伏爾泰，他只得逃到女友夏特萊侯爵夫人的莊園，隱居了14年，在這期間他完成許多著作，並被選為法蘭西學院院士。晚年的伏爾泰有機會到普魯士王國工作，一展政治抱負，最終仍因犀利的性格而與普魯士王關係破裂。

夏特萊侯爵夫人是一位多才多藝而美麗迷人的貴婦，也是第一位將牛頓作品《自然哲學的數學原理》翻譯成法文的人

(四)**成就與影響**：伏爾泰是法國啟蒙時代重要的思想家、哲學家及作家，被尊稱為「法蘭西思想之父」。他除了在哲學上成就非凡之外，也對公民自由（信仰自由及司法公正）非常重視，他的性格犀利，總是無所畏懼的公開支持社會改革，更常直言批評教會及法國教育體制。他著作的重要性，足以影響美國獨立運動和法國大革命的思想家。伏爾泰的戲劇作品多以悲劇呈現，作品中常有許多新意，如群眾和鬼魂的使用、增加演出時的景觀，表演技巧及服裝上求真求實，同時也適時加入一些「暴力」元素。

他的悲劇比起那些逐漸脫離莫里哀喜劇格式的喜劇，可以說是保存了很完整的拉辛悲劇型態。他最著名的劇作有《莦荷》

（Zaire）和《艾其霍》（Alzire）。

二、 馬希沃

㈠**早年生活**：馬希沃（Pierre Carlet de Marivaux, 1688～1763年）出生於巴黎，10歲時因父親調往法國中央山脈的鑄幣廠工作而舉家搬遷到山區，直到22歲時前往巴黎就學，先後在法國中部及巴黎法律學院就讀。這段時期他開始接觸上流社會的文藝沙龍，自此結識了許多文壇人士，也著手散文、小說及戲劇的創作。

㈡**登上文壇高峰**：馬希沃的劇本創作始於1720年，同時間也經營報社。1743年馬希沃被推選為法蘭西學院院士，擊敗同年參選的伏爾泰，得到當時文壇的最高榮譽。馬希沃畢生創作30多齣喜劇、1齣悲劇、7部小說和無以計數的散文，尤其戲劇方面的成就更深獲肯定。

㈢**作品特色**：馬希沃的喜劇是感傷喜劇的先驅，著名的劇作有《愛的驚喜》（la surprise de l'amour）、《愛情與偶遇的遊戲》（Le Jeu de l'Amour et du Hasard）、《假信心》（Les Fausses Confidences）、《考驗》（L'Épreuve）。馬希沃的作品風格深受義大利喜劇的影響。義大利即興喜劇和法國新古典喜劇的風格完全不同，法國喜劇在嚴謹中諷刺人性，寓教於「戲」，而義大利即興喜劇則非常自由，歡樂笑料不斷。馬希沃的劇作擷取義大利即興喜劇

馬希沃

的特色，同樣以愛情為題材，但加入更多男女主角內心的掙扎與煎熬。

馬希沃的喜劇重視內心層面，劇中的阻力不再僅止於外界的壓力或是人、事、物，內心的轉化過程才是他要展現給大眾的。馬希沃的愛情喜劇常有幾個階段歷程：

1. 戀人相遇，激盪出熱情的火花，卻又很迷惘。

2. 了解情緒起伏的原因，並以自認的理智或傲氣來面對問題。

3. 無法理智解決，陷入情緒最低潮，

法國美麗迷人的雷卡米耶夫人（Madame Récamier）主持的沙龍被譽為歐洲文學的聖殿，文學家、畫家、將軍、外交官皆是她的座上賓

直到有人肯向愛情低頭，雙方的煎熬才得到最終解放，並且步入幸福的未來。

馬希沃的文字雅致、精練，劇中角色在尋求愛情的過程中逐漸了解自己，發現自己的需求與現實的困難，從中取得平衡後，並且自我實現。儘管劇情有些感傷，但最終都以喜劇收場，他細膩的文字更造就了獨特的「馬希沃式風格」（le marivaudage）。

三、狄德羅

㈠作品與影響：狄德羅是法國啟蒙時代的思想家、哲學家和作家，同

時也是「百科全書派」的代表。他最大的成就在主編《百科全書》，這本書囊括了啟蒙時代的精神。他的著作還包括《生理學的基礎》（Elements of Physiology），以及小說、劇本、評論文集等。

狄德羅

狄德羅曾發表一篇文章《丟掉舊長袍後的煩惱》（Regrets on Parting with My Old Dressing Gown），這篇文章描述狄德羅收到朋友送的一件精緻高貴的酒紅色長袍，他看了十分喜歡便將舊衣丟棄，但是當他穿上新長袍後，突然覺得房裡的書桌太舊了，無法配上新長袍，於是他換了新書桌，之後又開始對牆壁掛毯有意見。換上新掛毯之後，又發現椅子不對、擺飾不夠高雅、書架不夠細緻、鬧鐘不夠華美，就在他將一切都換成新的之後，才發現自己被這件新長袍操控了，於是寫下這篇文章。兩百年後的一位美國人，便用「狄德羅效應」來指稱人們對周遭事物和諧感的追求，可見狄德羅的哲學思想對後世有很深遠的影響。

㈡**戲劇主張**：狄德羅對於戲劇也頗有獨到的見解，他認為除了傳統的喜劇和悲劇之外，還有遊走在中間地帶的戲劇類別，類似於感傷喜劇及家常悲劇。他尤其喜歡這中間地帶的戲劇類型，他主張用散文式的對白來引發觀眾心中最激昂的情緒，取材、取景及人物都要出自日常生活。

　　狄德羅也提到舞臺上的「第四面牆」，意思就是將舞臺假想為一個密閉空間，面對觀眾的那一面是圍著一道透明的牆，表演時應真實自然、要無視觀眾的存在，不過這個想法要到19世紀末才被全然的接受，它是躍向寫實主義很重要的一個過程。

　　狄德羅曾針對表演發表論文《談演員的矛盾》，他認為演員應注入更多更深的情感來感動觀眾，在舞臺上演出時要拋開真我，以豐沛的情感讓觀眾信以為真，但也要有高度的素養來控制自己，不能因情緒釋放而失控。他的劇作有《私生子》（The Illegitimate Son）和《一家之主》（The Father of a Family），不過顯然的，他的戲劇思想要比戲劇作品更有影響力。

四、 博墨榭

(一)發跡之路：博墨榭（Pierre Augustin Caron de Beaumarchais, 1732～1799年），出生於法國的一個鐘錶匠家庭，13歲時輟學在家，憑著勤奮自學而造就他在文壇上的成就。1753年，博墨榭因改良鐘錶的構造而成為國王鐘錶師，3年後與一名寡婦結婚並用妻子的領地名「博墨榭」作為自己的姓氏。後來他因為認識金融家而投資致富，並於1761年買下官職晉身貴族之列。博墨榭因申報發明專利的問題而寫了許多辯

法國劇作家博墨榭

駁文章，從此名聲遠揚。

(二)**戲劇作品**：1767年博墨樹發表第一部劇作《歐葛妮》（Eugénie）。
1770年被指控篡改遺囑，他寫了《回憶錄》（Mémoires）來揭露
法庭的不法手段，之後法王路易十六交代一些祕密任務給博墨樹，
他在執行任務期間寫下劇作《塞維爾的理髮師》（The Barber of
Seville）。1777年博墨樹成立劇作家協會，隔年完成劇作《費加洛
的婚禮》（The Marriage of Figaro），由於劇中諷刺封建貴族而遭禁
演，但經過4年的努力抗爭，終於在法蘭西劇院上演並且轟動整個巴
黎。隨後還有歌劇作品《塔拉爾》（Tarare），最後一部劇作是《有
罪的母親》（La Mère coupable）。

(三)**作品特色**：博墨樹最著名的劇作是「費加洛三部曲」：《塞維爾的
理髮師》、《費加洛的婚禮》及《有罪的母親》，這3部作品的故事
都發生在主角費加洛身上，不過最後一部《有罪的母親》在思想或
是藝術上都不如前兩部深入。前兩部作品運用新古典主義喜劇的形
式來表達啟蒙思想，同時喜劇的表達呈現生動化及豐富化，更在劇
中加入民間的歌曲及民俗活動，戲劇背景貼近真實生活。劇中主角
們已跳脫新古典主義戲劇的人物性格類型，個性更為鮮明，而在傳
達啟蒙思想的意念時也更加合理化，所以得到很高的評價。博墨樹
是法國繼莫里哀之後的喜劇大家，也是走向現實主義的最佳橋梁。

　　法國18世紀四大劇作家的特色參見表三。

表三　法國18世紀四大劇作家

	重要性及特色	名著
伏爾泰 1694～1778	1. 法蘭西思想之父，啟蒙時代重要人物 2. 最大的影響是保存拉辛的悲劇型態 3. 創新之處：群眾和鬼魂的使用、增加演出景觀、表演及服裝求真、加進適可而止的「暴力」元素	1. 《茚荷》 2. 《艾其霍》
馬希沃 1688～1763	1. 感傷喜劇的先驅 2. 文字典雅、精練、細膩，稱為「馬希沃式的風格」 3. 劇作皆以愛情為主題並分為三階段：相遇卻迷惘→用錯誤的方式面對→低頭妥協並步入幸福	1. 《愛的驚喜》 2. 《愛情與偶遇的遊戲》 3. 《假信心》 4. 《考驗》
狄德羅 1713～1784	1. 推崇感傷喜劇及家常悲劇 2. 擅用散文式對白激發情緒 3. 倡導「第四面牆」，成為寫實主義發展的重要過程 4. 發表論文《演員的矛盾》，描述對演員的專業訴求及過度投入的矛盾	1. 《私生子》 2. 《一家之主》
博墨樹 1732～1799	1. 18世紀末法國最重要的劇作家 2. 莫里哀之後的喜劇大家 3. 戲劇表達生動豐富，並加入民俗活動及歌曲，劇中人物跳脫類型人物	1. 《塞維爾的理髮師》 2. 《費加洛的婚禮》

三　演出特色

❶　新古典主義戲劇

一、符合肖真的觀念

　　「肖真」是指戲劇要有真實感、道德觀、通性（普遍性、合理性）或抽象觀念。所有在生活中不可能發生的事件，或除了歷史、神話、聖經故事之外

18世紀末的法蘭西劇院

的荒誕故事，都不可呈現在舞臺上，即使獨白也被認為不具真實感，取而代之的是心腹的角色，主角可對心腹無所不談。此外，戲劇必須賞善罰惡，傳揚上帝的教誨，展現理想的道德觀。在這一切基礎之上的便是放諸四海皆準的真理，劇作家應將真理作為創作的依據。

二、戲劇類型需純粹與具合宜性

　　所謂純粹與合宜性（decorum），是指內容、題材與人物等必須明確分類，分辨類型，不可相互混淆。由於真理存在於格式之中，因此只能分成悲劇和喜劇兩種類型。悲喜夾雜的作品被視為劣質品，不純粹。新古典主義作品不注重細節，較注重具有普遍性的層面。悲劇

只能寫王公貴族的衰亡，目的在告誡犯錯或罪行將導致的後果，文體強調嚴肅崇高富詩意；喜劇則寫中下階層的芝麻蒜皮小事，嘲諷不合時宜的行為，內容輕鬆，對白口語化。

三、以賞善罰惡為戲劇的目的

戲劇的使命在於賞善罰惡，伸張「詩的正義」（poetic justice），戲劇的雙重責任是教育與娛樂，而教育應先於娛樂，寓教於樂，就像「裹著糖衣的藥丸」。

四、遵循三一律

三一律是指時間、地點、情節須一致。新古典主義認為劇情發生的時間應不超過24小時，劇情發生地點只能有1個，或是24小時內可來回的地方，以使人相信具有真實感。情節也需單一，不可悲喜交集，也不能節外生枝。

五、五幕形式

五幕劇原為何瑞斯的主張，普遍得到新古典主義者認同，認為五幕劇結構嚴謹、勻稱和諧，因此五幕以外的數目皆不被接受。

六、演出風格特色

新古典主義舞臺美術的特點是布景單純、抽象、服裝華麗美觀。新古典主義的舞臺布景本來沿用中世紀宗教戲劇的並置布景，黎塞留引進義大利舞臺布景設計後，改以按幕按場的繪製定景，展現單純、抽象、華麗的風格。在舞臺機械裝置及燈光方面也具新意，1784年法

蘭西劇院公演《費加洛的婚姻》時，首次用油燈為舞臺演出照明。服裝上講究奢華美觀，表演也力求風雅壯麗，完全迎合當時宮廷的喜好。

法蘭西劇院，繪於18世紀後期

七、選角

在巴黎，劇團是一種合夥經營的組織，通常由10～15個人組成，女人與男人有相同的權利及待遇，當演員不足時劇團也會僱用臨時演員，並且必須擔負技術及前臺票務等工作。劇本多由劇作家朗讀，再由劇團投票表決買下版權或支付前幾場演出的費用。新的劇本由劇作家選角，重演時則由劇團分配。由於角色是代代相傳，每個演員必須選擇一個擅長的角色努力揣摩，並向前輩學習，不能擅自更換角色。

忽視時代性的戲劇觀

「時代性」在新古典主義的舞臺、服裝、布景是看不到的，它可以是現代與古代並存，也可以是不同國度的服裝並置。對新古典主義者來說，除了通性與概念，其他一切都不重要。

從一份當時記錄舞臺裝置的手稿我們可以印證這個說法：

高乃依《席德》。舞臺上是一間四個門的房間，需要一把國王坐的扶手椅。

高乃依《赫拉斯》。舞臺上是一個一般的宮殿，第五幕要有扶手椅。

拉辛《安德羅瑪克》。舞臺上是一個帶圓柱的宮殿，遠處要有大海、船隻。

❷ 感傷喜劇及家常悲劇

一、感傷喜劇

18世紀50年代起，感傷主義日益盛行，主張感情的流露以及對他人不幸的同情，是理想的感情，也是心智健全、維持健康的最好方法。在題材上，感傷喜劇是嚴肅的，喜劇部分僅出現在次要角色，目的在製造悲喜交集、令人無法一笑置之的複雜情緒。劇中人物皆風雅高尚，遭遇橫逆不為所動，最後終於團圓完滿。

二、家常悲劇

家常悲劇的角色通常取材於商人階級，劇情嚴肅，描述沈迷於罪惡的後果。通常在劇中會明白指出人應具有

18世紀英國畫家霍加斯（Hogarth）的自畫像《霍加斯畫喜劇繆思》呈現當代的藝術幽默

的美德，而敗德的部分則會加以撻伐。理婁（George Lillo, 1693～1739年）的《倫敦商人》（The London Merchaut, 1731年）開啟家常悲劇的流行，摩爾（Edward Moore, 1712～1757年）的《賭徒》（The Gamester, 1753年）則被認為是最傑出的創作。

❸ 民謠歌劇、模擬嘲諷及啞劇

一、民謠歌劇

民謠歌劇融合當時流行歌曲的曲調與抒情詩，中間夾雜對話，兩者交替出現，最著名的是蓋伊的《乞丐歌劇》。《乞丐歌劇》嘲諷當時英國的政治局勢，也有頌揚犯罪及邪惡的趨向，劇中提到有

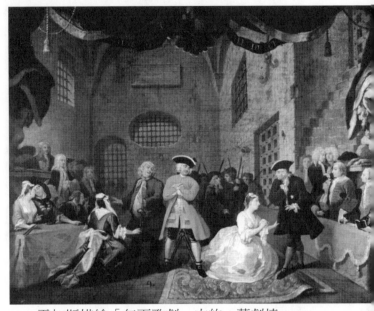

霍加斯描繪「乞丐歌劇」中的一幕劇情

錢人和窮人都可能不慎鑄下大錯，但是富人通常可以用金錢買到自由，而那些窮人則只能用一生去償還。蓋伊擅長用諷刺性語言來傳達中下階層的故事及心聲，同時也具有開創性，給予大眾更多的思考空間，因此在當時蔚為風潮，至今還有它的影響力。後來德國的布萊希特（Brecht）改編成為《三便士歌劇》（The Threepenny Opera）。民謠歌劇後來被獨幕歌劇或所謂的輕鬆歌劇所取代，主要作者是比克斯朵夫，劇作有《小村之戀》、《磨坊女》。

二、模擬嘲諷

模擬嘲諷是對當世的戲劇及政府當局加以譏諷，如菲爾汀

18世紀的英國報紙

（Fielding, 1707～1754年）的喜劇《巴斯昆》（Pasquin）和《1736年歷史紀事》（The Historical Register for the Year 1736）揭露政治的腐敗，還引發1737年頒布了「戲劇檢查法」，從此英國戲劇凋零，作家轉往小說創作維生，此後100多年中，倫敦只剩兩座劇院。

三、啞劇

　　啞劇是18世紀最為風行的劇種，由理希利於1715年左右改良而成。啞劇是由舞蹈、肢體、模擬等無聲動作，配上伴奏的音樂，經由輕鬆與嚴肅兩種氛圍交錯呈現，輕鬆部分由隱形的丑角哈勒昆（Harlequin）營造，他手持魔棒任意改變場中人物、物品及場景製造笑料，嚴肅部分則取材神話或歷史。啞劇演出的視覺效果驚人，花費雖龐大卻十分具有娛樂性。

國家圖書館出版品預行編目資料

西方戲劇探源／俞翔峰著. -- 初版 . --臺北
　市：幼獅，民98.08
　　　面；　公分. --（生活閱讀）

　　ISBN 978-957-574-740-4（平裝）

　1. 西洋戲劇

984　　　　　　　　　　　98013885

◎生活閱讀

西方戲劇探源

作者／俞翔峰
策畫／謝良欣
執行編輯／朱燕翔
封面設計／黃瑋琦
美術編輯／徐伊凡
出版者／幼獅文化事業股份有限公司
發行人／李鍾桂
總經理／廖翰聲
總編輯／劉淑華
總公司／10045台北市重慶南路1段66-1號3樓
電話／(02)2311-2832
傳真／(02)2311-3309
郵政劃撥／00027373

門市：幼獅文化廣場
● 松江展示中心：10422台北市松江路219號
　　電話：(02)2502-5858轉734　　傳真：(02)2503-6601
● 苗栗育達店：36143苗栗縣造橋鄉談文村學府路168號（育達商業科技大學內）
　　電話：(037)652-191　　　　　傳真：(037)652-251

印　　刷／崇寶彩藝印刷股份有限公司
出版日期／98.9初版
定　　價／280元
書　　號／990040

幼獅樂讀網
http://www.youth.com.tw
e-mail：customer@youth.com.tw

 幼獅文化事業公司／讀者服務卡／

感謝您購買幼獅公司出版的好書！
為提升服務品質與出版更優質的圖書，敬請撥冗填寫後（免貼郵票）擲寄本公司，或傳真
（傳真電話02-23115368），我們將參考您的意見、分享您的觀點，出版更多的好書。並
不定期提供您相關書訊、活動、特惠專案等。謝謝！

基本資料

姓名：＿＿＿＿＿＿＿＿＿＿＿＿＿＿＿＿先生／小姐

婚姻狀況：□已婚 □未婚　職業：□學生 □公教 □上班族 □家管 □其他

出生：民國＿＿＿＿＿＿年＿＿＿＿＿＿月＿＿＿＿＿＿日

電話：（公）＿＿＿＿＿＿（宅）＿＿＿＿＿＿（手機）＿＿＿＿＿＿

e-mail：＿＿＿＿＿＿＿＿＿＿＿＿＿＿＿＿

聯絡地址：＿＿＿＿＿＿＿＿＿＿＿＿＿＿＿＿

1.您所購買的書名：**西方戲劇探源**

2.您通常以何種方式購書?：□1.書店買書　□2.網路購書　□3.傳真訂購　□4.郵局劃撥
　　　　　　　（可複選）　□5.幼獅門市　□6.團體訂購　□7.其他

3.您是否曾買過幼獅其他出版品：□是，□1.圖書　□2.幼獅文藝　□3.幼獅少年
　　　　　　　　　　　　　　　□否

4.您從何處得知本書訊息：□1.師長介紹　□2.朋友介紹　□3.幼獅少年雜誌
　　　　　　　（可複選）　□4.幼獅文藝雜誌　□5.報章雜誌書評介紹＿＿＿＿＿＿報
　　　　　　　　　　　　　□6.DM傳單、海報　□7.書店　□8.廣播(　　　　　　　)
　　　　　　　　　　　　　□9.電子報、edm　□10.其他＿＿＿＿＿＿＿

5.您喜歡本書的原因：□1.作者　□2.書名　□3.內容　□4.封面設計　□5.其他

6.您不喜歡本書的原因：□1.作者　□2.書名　□3.內容　□4.封面設計　□5.其他

7.您希望得知的出版訊息：□1.青少年讀物　□2.兒童讀物　□3.親子叢書
　　　　　　　　　　　　□4.教師充電系列　□5.其他

8.您覺得本書的價格：□1.偏高　□2.合理　□3.偏低

9.讀完本書後您覺得：□1.很有收穫　□2.有收穫　□3.收穫不多　□4.沒收穫

10.敬請推薦親友，共同加入我們的閱讀計畫，我們將適時寄送相關書訊，以豐富書香與心
　　靈的空間：
(1)姓名＿＿＿＿＿＿e-mail＿＿＿＿＿＿＿＿＿電話＿＿＿＿＿
(2)姓名＿＿＿＿＿＿e-mail＿＿＿＿＿＿＿＿＿電話＿＿＿＿＿
(3)姓名＿＿＿＿＿＿e-mail＿＿＿＿＿＿＿＿＿電話＿＿＿＿＿

11.您對本書或本公司的建議：
＿＿＿＿＿＿＿＿＿＿＿＿＿＿＿＿＿＿＿＿＿＿＿＿＿

10045　台北市重慶南路一段66-1號3樓

幼獅文化事業公司 收

客服專線：02-23112836 分機208　傳真：02-23115368

e-mail：customer@youth.com.tw

幼獅樂讀網http：//www.youth.com.tw